GALLERY@CALIT2
EXHIBITION CATALOG N°12

SILENT ZONE:
ETHICAL INTRUSIONS
IN AESTHETIC BEHAVIOR

GALLERY INSTALLATION
APRIL 15 TO JUNE 08, 2011

INSTALACIÓN EN GALERÍA
15 DE ABRIL, 2011 AL 25 DE JUNIO, 2011

Copyright 2011 by the gallery@calit2

Published by the gallery@calit2

University of California, San Diego
9500 Gilman Drive
La Jolla, CA 92093-0436

ISBN 978-0-578-08391-9

TABLE OF CONTENTS / ÍNDICE

I. INTRODUCTION / INTRODUCCIÓN, BY/POR KARLA VILLEGAS p. 4

II. INTERVIEW / ENTREVISTA, BY/POR TIFFANY FOX p. 16

III. DISPLACED SPACE, BY/POR JAVIER TOSCANO AND/Y LOURDES MORALES p. 30

IV. INTERNET IS .TV, BY/POR LAURA BALBOA p. 36

V. TIME DIVISA, BY/POR JOSÉ ANTONIO VEGA MACOTELA p. 44

VI. BIOGRAPHIES / BIOGRAFÍAS p. 48

VII. ACKNOWLEDGMENTS / RECONOCIMIENTOS, BY/POR TRISH STONE p. 56

I. INTRODUCTION / INTRODUCCIÓN
BY/POR KARLA VILLEGAS*

"WE DON'T LIVE IN A TECHNOCRATIC INFORMATION SOCIETY. WE LIVE IN A HIGHLY ADVANCED CAPITALIST SOCIETY. PEOPLE TALK A LOT ABOUT THE POWER AND GLORY OF SPECIALIZED KNOWLEDGE AND TECHNICAL EXPERTISE. KNOWLEDGE IS POWER — BUT IF SO, WHY AREN'T KNOWLEDGEABLE PEOPLE IN POWER?"

"NO VIVIMOS EN UNA SOCIEDAD DE LA INFORMACIÓN TECNOCRÁTICA. VIVIMOS EN UNA SOCIEDAD CAPITALISTA ALTAMENTE AVANZADA. LA GENTE HABLA DEL PODER Y LA GLORIA DEL CONOCIMIENTO ESPECIALIZADO Y LA PERICIA TÉCNICA. EL CONOCIMIENTO ES PODER, PERO SI ES ASÍ ¿POR QUÉ LA GENTE DE CONOCIMIENTO NO ESTÁ EN EL PODER?"

— BRUCE STERLING

* Karla Villegas is a curator and researcher in new media arts who curated the "Silent Zone" exhibition in the gallery@calit2 at UC San Diego. See her bio on page 49 of this catalog.

Karla Villegas es investigadora en artes electrónicas y curadora, siendo "Silent Zone" en la gallery@calit2, UC San Diego, uno de sus proyectos curatoriales.

When faced with the alleged homogeneity of a world led by the trends of globalization, the local perspective takes on an unusual significance due to its ability to display different answers in each specific context: appropriation and emergence of different technologies, tactical media practices, artistic practices, among many other anti-systemic fronts.

The curatorial project's theoretical background seeks to emphasize the relevance of practicing and conceiving art and technology from a local and specific geopolitical perspective. This local perception shows the epistemic differences in our understanding of the world. Many of the answers in this project are oriented toward the criticism of certain assumptions, for example, that globalization is a form of expansion of the Western model of knowledge and logic that has classified and categorized the world. The production of knowledge in the global era – a world order drawn on cognitive capitalism – has transcended border lines to become a no-place process. The prevailing system has evolved from an industrial capitalism – one concentrated on the production of objects – to one focused on the production of symbols and abstract languages.[1] This new abstract form of production steps outside the boundaries of the factory and replaces manual and machine labor as the basis of the new knowledge-based economy. Made possible in most part by technology, this new economic order of so-called intellectual or cognitive capitalism covers all services, as well as artistic and intellectual properties.

Frente a la supuesta homogeneización del mundo anunciada por las tendencias del proceso de globalización, la perspectiva local adquiere una importancia inédita al mostrar —fuera del tenor vernacular— las distintas contestaciones que surgen de la especificidad del contexto: apropiación tecnológica, emergencia de otra tecnología, prácticas tácticas mediales, prácticas artísticas, entre muchos otros frentes de corte radicalmente antisistémico.

Contra la simplificación que tiende a situar a lo local como la mera expresión de lo propio, el trasfondo teórico del proyecto curatorial busca mostrar la relevancia que implican las prácticas y concepciones en torno al arte y la tecnología desde una mirada situada geopolíticamente, pues lo local se constituye no sólo en lo opuesto a lo global, sino en verdaderas diferencias epistémicas sobre la manera de comprender el mundo. Esto se torna más comprensible si partimos del supuesto de que la globalización es la expansión de Occidente a nivel planetario. Si esto es correcto, Occidente ha sido el lugar desde el cual se ha clasificado y categorizado el mundo. Esto implica una forma de conocimiento que se postula como única y cuya lógica, si bien adquiere de manera epocal matices distintos, sigue constituyéndose como paradigmática. Es por ello que las diversas contestaciones están orientadas, desde múltiples frentes, a la crítica de este supuesto.

Actualmente, en la concepción global —donde el orden mundial está basado en un capitalismo cognitivo— se postula la producción del conocimiento desde un "no-lugar", despojado de nacionalidad. El sistema predominante se caracteriza por ser un capitalismo posfordista, no industrial —ceñido a la producción de objetos—, sino centrado en la producción de símbolos y lenguajes abstractos.[1] Se trata del trabajo inmaterial que exige una producción no limitada a un territorio y que rompe aparentemente con las fronteras de la fábrica como lugar de operación. El conocimiento se convierte así en el fundamento de la *Knowledge-based Economy*, reemplazando tendencialmente la fuerza de trabajo físico y maquínico. En gran medida la tecnología ha posibilitado y contribuido a esta articulación del nuevo orden económico, exacerbando el llamado capitalismo cognitivo o intelectual, que tras de sí tiene todo un aparato que custodia los servicios, la propiedad intelectual y artística.

[1] JEAN BAUDRILLARD. EL ESPEJO DE LA PRODUCCIÓN. BARCELONA: GEDISA, 1980.

Knowledge workers are the new labor force. Their activity: experimentation, management, application and small-scale distribution of their intellectual capital. According to Carlo Vercellone, knowledge workers become the standard for the organization and establishment of a geographical order of growth, production and competitiveness between geographical areas. Bruce Sterling implies that knowledge is regulated because if it wasn't, knowledgeable men would be in power, instead of workers. This emphasizes the logic of the system: the exploitation of knowledge toward economic growth instead of an ethical reconfiguration of all areas of the current world order.

The local perspective contradicts this logic. The production of knowledge is made from a geo-historical and geopolitical perspective, from a precise time and place, and the distribution of knowledge and economic wealth depends on this precise location. Thus, faced with the global, the local becomes different— an autonomous or misunderstood 'silent zone'. The perspective of the local, also known as the geopolitics of knowledge, is the theoretical resource that confronts the assumption that Western parameters are the only valid and legitimate (forms of) knowledge.[2] The local recovers the dialectic between central and peripheral areas that the concept of the global fails to recognize. For example: art is often the reinterpretation of material and non-material assets of knowledge, and the consequent proposal of unprecedented discursive forms. Even though these forms

Esta configuración trae consigo una nueva categorización para el reclutamiento de trabajadores: *knowledge workers* cuyas actividades se restringen a la experimentación, manejo, aplicación, enseñanza y distribución en pequeña escala de sus saberes, convirtiéndose en la pauta —según la reflexión de Carlo Vercellone— que rige la organización y el establecimiento del orden geográfico, tanto del crecimiento y la producción, como de la competitividad -- en términos más amplios y a la vez escalofriantes— entre las zonas geográficas. La implicación lanzada por Bruce Sterling obtiene medianamente una respuesta. ¿Porqué es necesario regular el conocimiento? Por que de no hacerlo, quienes estarían en el poder serían los *knowledge men* y no los *workers*, afirmación que pone de relieve la lógica con la que opera el sistema: la explotación del conocimiento a favor del crecimiento económico y no en aras de alcanzar una reconfiguración ética del orden mundial en todos sus ámbitos.

De forma afortunada e inmediata, la perspectiva local asume una postura en contra de esta lógica; insistiendo, por principio, en que la producción de conocimiento se realiza siempre desde una geohistoria y una geopolítica, es decir, desde un lugar y un tiempo situados y entre los cuales se ejerce una diferencia epistémica. El acceso al conocimiento y a la riqueza económica depende del lugar del mundo en el cual uno se sitúe. Así, lo local se define como una diferencia, que es autónoma, frente a la concepción global del saber, presentándose como un des-acuerdo, como una zona que sometida al silencio deja de serlo. La perspectiva de lo local, o lo que se denomina como geopolítica del conocimiento, es el recurso teórico que permite desvanecer el supuesto, y sus consecuencias, de que el conocimiento válido y legítimo se mide únicamente desde los parámetros occidentales.[2] Lo local designa así la recuperación de una dialéctica entre el centro y la periferia que la concepción del proceso global no desea reconocer.

Uno de los modos de esta perspectiva es la práctica artística que la mayoría de las veces y de forma muy diversa se apropia o re-contextualiza los bienes inmateriales y materiales del conocimiento, proponiendo formas inéditas de discursividad. Si bien estas formas expresivas operan desde su indeleble autonomía cultural, se unen de forma tangencial a otros movimientos, específicamente con los que abogan por el libre

[2] WALTER MIGNOLO. (COMPILADOR). CAPITALISMO Y GEOPOLÍTICA DEL CONOCIMIENTO. EL EUROCENTRISMO Y LA FILOSOFÍA DE LA LIBERACIÓN EN EL DEBATE INTELECTUAL CONTEMPORÁNEO. BUENOS AIRES: EDICIONES DEL SI, DUKE UNIVERSITY, BUENOS AIRES, 2001.

of expression have an undeniable cultural autonomy, they also become involved in other movements, specifically those that advocate for freedom of knowledge. Consequently, suggests Maurizio Lazzarato, a cooperation between brains is forged, one that makes possible creation and accomplishment, while rethinking the role of free technological dissemination. From this logic, the disposal and access of knowledge as a common or collective good can be examined.[3]

In the case of less marginalized fields such as art, science and literature, the freedom to distribute common goods is defended: 'copyleft' [as opposed to copyright]. "There is a difference between the forms of production, social integration and possession of knowledge and the forms of production, social integration and possession of wealth."[4] In short, the work addresses a series of movements that operate between the local and the global in the interest of stimulating a reconstruction of minorities.

The geopolitical location of art interventions defines horizons and reaffirms a criticism of the economic and political system that marginalizes and excludes other forms of thought and sense of feeling and thinking. These practices defend the need for a condemning, questioning and repositioning of our immediate reality from an intrusive, recreational, ironic and tactical perspective, toward a greater access to, and openness in, common knowledge. They must be reviewed from a local perspective, from the understanding

conocimiento, proponiendo condiciones —a veces contestatarias— que refuerzan la disposición al diálogo en aras de su afirmación frente al panorama global o bien, su permanencia fuera de toda vigilancia. Esto da por consecuencia, como sugiere Maurizio Lazzarato, una cooperación entre cerebros, que co-realiza y co-crea, potencializando la creación y realización a partir de la libre difusión tecnológica provocando un replanteamiento de ésta —vulnerando de soslayo las nociones y los conceptos en los que se tiene al arte electrónico y al arte en general—. Al no depender del todo de una lógica capitalista, se ensayan plataformas de disponibilidad y acceso al conocimiento como bien público tornándolo "colectivo" o "común" —situación que no se inaugura evidentemente con el arte, sino que el arte hace un correlato de los movimientos y de las zonas de silencio (alteridad)—.[3] Esto deviene en una contraposición del trabajo inmaterial, que si bien comparte esta naturaleza (como producción de conocimiento), en realidad se sitúa como una inédita estructura ética y política —siguiendo a Lazzarato— por la que se rigen estas *praxis* y sus modelos de organización.

El caso de los ámbitos no tan marginales —como el artístico, científico y literario— que más bien actúan como agentes hacedores de este correlato, se inaugura un aparato que no custodia, sino que defiende la libre circulación de los bienes públicos: *copyleft*. "Los modos de producción, socialización y apropiación del saber y de la cultura son realmente diferentes de los modos de producción, socialización y apropiación de las riquezas".[4]

En suma, se trata una serie de movimientos que realizan prácticas, generan dispositivos y crean sus propios sistemas que operan de forma oblicua entre lo local y lo global en aras de una reconstrucción (en el mejor de los casos) a partir de las minorías —que en el mundo son mayorías—. En el contexto del desarrollo científico y tecnológico, esta lucha provoca una tensión (*free and open source, GNU/Linux, etc.*), que desata una serie de problemáticas que desfondan el aparato de poder que enmarca la tecnología. Sumado a ello, las prácticas artísticas situadas (ubicadas geográficamente) reflejan no sólo la forma en que la localización geopolítica define el horizonte de sentido

[3] MAURIZIO LAZZARATO. "TRADICIÓN CULTURAL EUROPEA Y NUEVAS FORMAS DE PRODUCCIÓN Y TRANSMISÓN DEL PODER" EN CAPITALISMO COGNITIVO, PROPIEDAD INTELECTUAL Y CREACIÓN COLECTIVA. COL. MAPAS. MADRID: TRAFICANTES DE SUEÑOS, 2004, P. 117.

[4] IBID., P. 130.

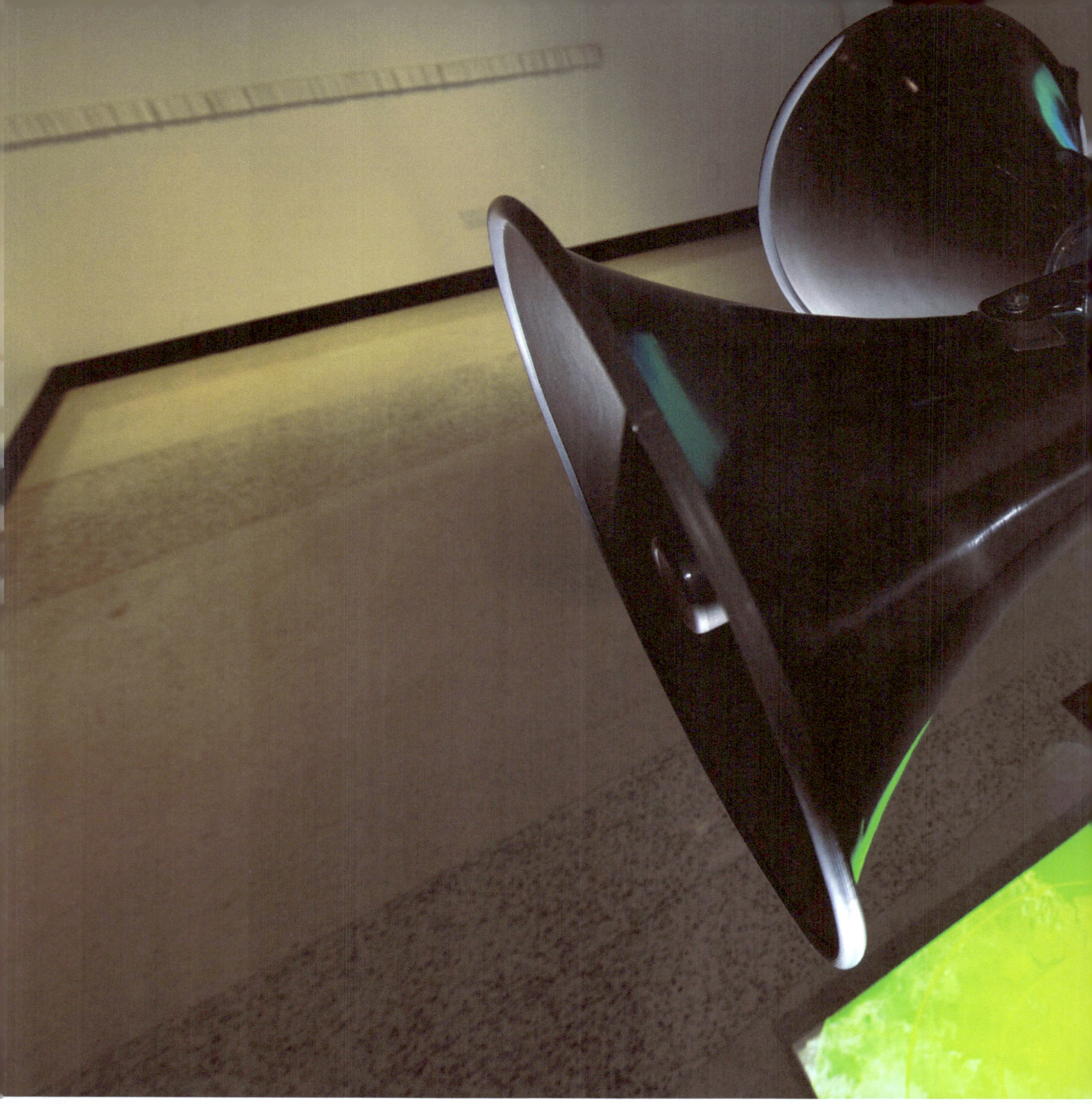

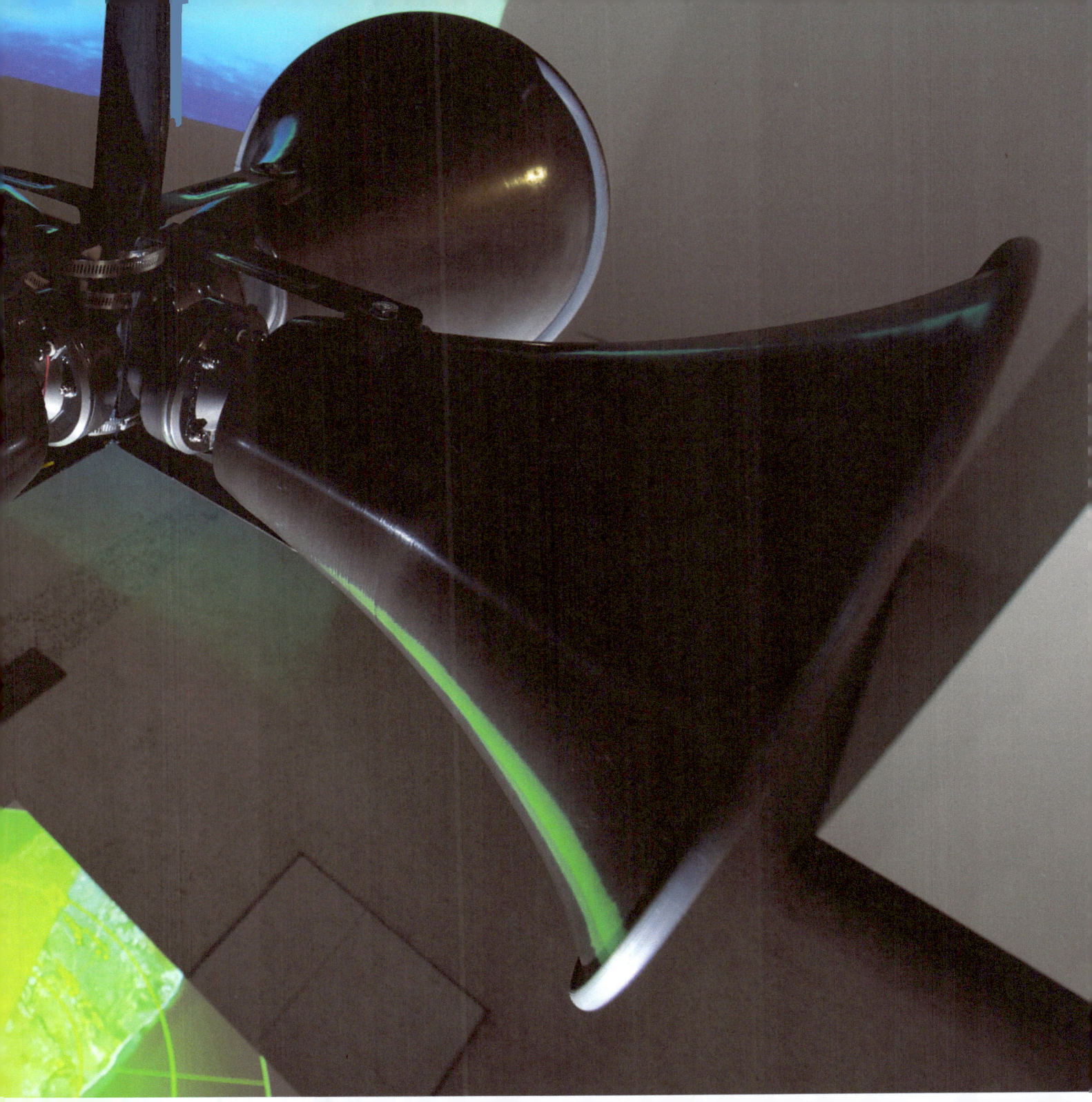

of their operational and procedural forms and from the autonomous dialogue of the reality to which they belong.

Why ethical intrusions in aesthetic behaviors?

The project focuses on the recovery of the relationship between ethics and aesthetics as fundamental aspects of art—a relationship forgotten by the end of the 19th century, when aesthetics became autonomous of all ideology, politics, economy or morality.[5] *Ethical Intrusions in Aesthetic Behavior* reclaims this extinct relationship. Art is constituted ethically as a side story whose nature shares the same space from which political, social, verbal and moral relationships between men and the world are formed. Paraphrasing Felix Guattari, art has the capacity of becoming a paradigm for the liberation of *other* forms of life that are denied and go unrecognized. Art represents the convictions and resistances of marginalization.[6]

Through a series of strategies, this work of art highlights the silent zones of our current world order – the border, a prison, a small country, the factory, the emergence of technology, agreements, hunger, impunity, beliefs. *Silent Zone* is the inaugural exhibition of the work *Ethical Intrusions in Aesthetic Behavior*, a project based in Mexico and exhibited in the gallery@calit2 at the University of California, San Diego. It consists of three social-based interventions that express the emergent state of technology in prisons, the lack of essential processes in border dialogue, and the identity and cultural paradoxes of

de su hacer, sino ante todo la manera en que a través de ellas se reivindica una crítica al sistema económico y político que margina y excluye otras formas de sentir y pensar.

Estratégica e independientemente de los circuitos que las regulan, estas prácticas abogan por una realidad inmediata que es denunciada, cuestionada, resituada y abordada de manera intrusiva, lúdica, irónica y táctica, que lejos de diluirse en el continuo global, alimentan otras posibilidades de deserción y retroalimentación con miras a la apertura del conocimiento común. Por otra parte, lejos de envolver a estas prácticas en un discurso que las unifique no sólo por su naturaleza tecnológica, sino por pertenecer al circuito artístico —arte electrónico—, es imperativo analizarlas desde los acontecimientos locales, desde la comprensión de sus formas operativas y procesuales, vinculándolas desde su autonomía a un diálogo que dé cabida a los disensos provenientes de las realidades a las que pertenecen.

¿Por qué Zona de Silencio: intrusiones éticas en comportamientos estéticos?

Tras presentar el marco del ensayo curatorial de *Silent Zone: Ethical Intrusions in Aesthetic Behavior*, es importante señalar que el proyecto proviene de la recuperación de aquella coyuntura conceptual que está a la base de la temprana constitución ideológica de la estética y que ha venido omitiéndose a lo largo de su complejo desarrollo en el andamiaje academicista: la relación entre lo ético y estético como un aspecto fundamental de las obras artísticas. En las postrimerías del siglo XIX, esta relación se extravía en las reconfiguraciones teóricas en aras de elevar en el pensamiento estético la autonomía como el aspecto fundamental del arte; éste se encuentra, según esta concepción, por encima de las ideologías, la política, la economía o la moral.[5] Contra ese núcleo de conceptos *Ethical Intrusion in Aesthetic Behavior* recobra desde el eje de la intrusión esta inextinta relación: el arte se constituye éticamente como correlato porque su naturaleza comparte el ámbito desde donde se erigen las pretéritas relaciones —políticas, sociales, verbales, morales, religiosas— del hombre con el mundo: la eticidad. El arte posee la capacidad de ser el paradigma de cualquier liberación posible, parafraseando a Félix Guattari, para que asomen esas

[5] PETER BÜRGER. CRÍTICA DE LA ESTÉTICA IDEALISTA. MADRID: VISOR, 1996.

[6] BERYS GAUT. "LA CÍTICA ÉTICA DEL ARTE", EN JERROLD LEVISON (EDITOR). ÉTICA Y ESTÉTICA. ENSAYOS DE INTERSECCIÓN. MADRID: ANTONIO MACHADO LIBROS, 2010.

small countries conditioned by the world's geopolitical and economic structures.

Three pieces, multiple implications

Three pieces are exhibited, two of them produced, commissioned and planned in conjunction with the curation of *Silent Zone: Internet is .tv*, and *Displaced Space*. The third piece was selected from José Antonio Vega Macotela's art project, *Time Divisa*.

Laura Balboa's *Internet is .tv*, co-produced by Adidier Pérez and Pedro Cervantes Pintor, is an interactive installation that takes the user through a mosaic of web pages with the suffix .tv. At one point, the program freezes, creating a feeling of powerlessness in the user. Then, every new click creates a simulation of ocean waves that grow to take up the whole screen, giving the user a sensation of being immersed by water. *Internet is .tv* touches the many problems faced by the small country of Tuvalu. When the Internet first began, domain addresses where assigned to define names of countries or areas of geographical interest. By ISO-3166 standards, two-letter country codes where assigned, usually chosen to visually reflect the country name, e.g., .mx (Mexico), .br (Brasil), .fm (Federated States of Micronesia) and .tv (Tuvalu). The latter two domains are more often associated with the radio and television industries, whose spread on the Internet is slowly erasing these countries from existence. In the case of Tuvalu, not only is the country vanishing from the global village map, it is also in danger of disappearing due to the effects of climate change. This "silent zone" is the object of Laura Balboa's ethical intrusion. The research behind the

formas de vida *otras* que son negadas o no reconocidas. En este punto es claro que el arte logra declarar desde una óptica ética, convicciones o resistencias que se sostienen frente a la marginalización acaecida.[6]

Es por ello que la línea curatorial está orientada a encontrar, con las prácticas artísticas, diversas estrategias intrusivas para trastocar, de manera adyacente y sin advertencia, las múltiples fisuras que en el estado actual del orden mundial son traducidas en zonas sometidas al silencio —la frontera, la cárcel, las pequeños países, la maquila, la emergencia tecnológica, los acuerdos, el hambre, la impunidad, las creencias—.

La primera muestra con la que se inaugura la línea *Ethical Intrusions in Aesthetic Behavior*, es *Silent Zone*, proyecto que tiene su base en México y su exhibición en la Galería Calit2 de la Universidad de San Diego. La propuesta busca realizar un ejercicio reflexivo a partir de tres enclaves donde los artistas inciden en problemáticas sociales cuyo talante es definido por una alta exigencia ética: la emergencia tecnológica en la cárcel como sistema de sobrevivencia; los procesos subjetivos extraviados en la omisión de los diálogos fronterizos no entablados —cara a cara, persona con persona, más allá del convenio político— y la paradoja sobre las nociones identitarias y culturales a la que se ven sometidos pequeños territorios nacionales que se ven rebasados y condicionados por la conformación geopolítica y económica del mundo. Estas prácticas no sólo arrojan datos sobre estas situaciones, sino que en su hacer generan implicaciones que las confrontan no sólo en su ensayo expresivo sino en el uso tecnológico, en el cuidado sobre el tratamiento del *otro* y sobre el comportamiento estético que se supone *otro* frente al establecimiento en el *mainstream* del arte electrónico. A continuación se presentan tres formas discursivas que intentan traducir tecnológicamente y bajo estilo propio este derrotero estético.

Tres ensayos, múltiples implicaciones

Se trata de tres piezas. Dos de ellas producidas, comisionadas y planeadas teóricamente *ex profeso* para la línea curatorial de *Silent Zone: Internet is .tv y Displaced Space*. La tercera es el intercambio número 62, pieza seleccionada del proyecto artístico de José Antonio Vega Macotela, *Time Divisa*.

installation exposes the paradoxes of a complex machinery, where capital assets overpower geographical territories, lacking the ethical and political structures needed to become involved with the issues/problems of a country such as Tuvalu.

Displaced Space is the second piece commissioned for *Silent Zone*. My interest in working with Laboratorio 060 came from their original Frontera project (Guatemala-Mexico), which took place a few years ago, where the aim was to produce a critical reflection of the Tijuana-San Diego region with a display of sounds and narratives recorded on a series of interviews gathered by Javier Toscano in the Tijuana-San Diego border area, and portrayed as an imaginary dialogue between natives and migrants from both locations. Transmitted by a series of megaphones, which are still a very common form of mass communication in Mexico, the installation seeks to reflect and amplify the border's very real and silent exchange of voices, a revelation of subhuman situations and peripheral sentiments. A predominantly conceptual piece, this work attempts to exhibit the urgency of addressing these ethical and political situations.

José Antonio Vega Macotela's *Time Divisa* proposes a systematic production of knowledge based on an exchange between art concepts and peripheral zones: the development of survival strategies in prison. The installation consists of 32 ceramic tiles originally created as part of an exchange between the artist and an inmate of the Santa Martha Acatitla prison in Mexico City, known as El Gato. The inmate was asked to walk along the perimeter of the prison with his back to the wall and draw what he felt on his back

Internet is .tv, es una instalación interactiva realizada por Laura Balboa, en co-autoría con Adidier Pérez y Pedro Cervantes Pintor, que dispone al usuario a una navegación por la red a través de un mosaico que recoge los sitios con el sufijo .tv. El usuario, una vez en la pantalla, no puede ingresar a ninguno de los botones; mientras intenta acceder a las páginas ofrecidas, los clicks generan una simulación de olas marinas que se van elevando mientras se proyectan en la pared, dejando al usuario atrapado en un clic incesante y en una sensación inmersiva como si estuviese dentro del mar. *Internet is. tv* toma como punto de partida las problemáticas en las que se ve circunscrito el pequeño país de Tuvalu. Cuando se instituye Internet se asignan, como primer distintivo, las direcciones geográficas para el reconocimiento de la zonas en la conformación de la aldea global. Por medio del código de cada país establecido por el ISO-3166, se establecen los sufijos, por ejemplo: .mx (México), .br (Brasil), .fm (Estados federados de Micronesia) y .tv (Tuvalu). Estos dos últimos se asocian principalmente con la frecuencia modulada de la radio y con la industria televisiva, cuya incursión en Internet arrebata por principio el lugar de reconocimiento de estas naciones. En el caso de Tuvalu —artífice de la instalación— no sólo se desvanece territorialmente de la aldea global, sino que actualmente sus islas están en peligro de un severo cataclismo causado por los cambios climáticos. Esta es la zona de silencio de la que Laura Balboa decide realizar una intrusión ética y cuyo frente configura desde un comentario tecnológico, que en vez de permitir una aplicación de acceso rápido a los .tv en la red, los suprime y detiene, exponiendo al usuario a una sensación de imposibilidad, de no funcionamiento. El sustrato, por demás interesante, de esta práctica, se encuentra en la investigación que hay detrás de la instalación, no sólo de manera tecnológica sino que intenta arrojar luz sobre las paradojas provenientes de una maquinaria muy compleja donde el capital genera un rebasamiento de los territorios nacionales en aras de un intercambio de intangibles; donde la identidad se encuentra obligada y sin posibilidades reales de estructuras ético políticas que permitan insertarse de manera pertinente en las problemáticas reales de un país como Tuvalu.

Displaced Space es la segunda pieza comisionada para *Silent Zone*. Cuando invité a Laboratorio 060 fui motivada por el interés que generó en mí un proyecto curatorial que realizaron hace un par de años llamado *Frontera* (Guatemala-México). Fundamentalmente me interesaba crear con ellos un comentario

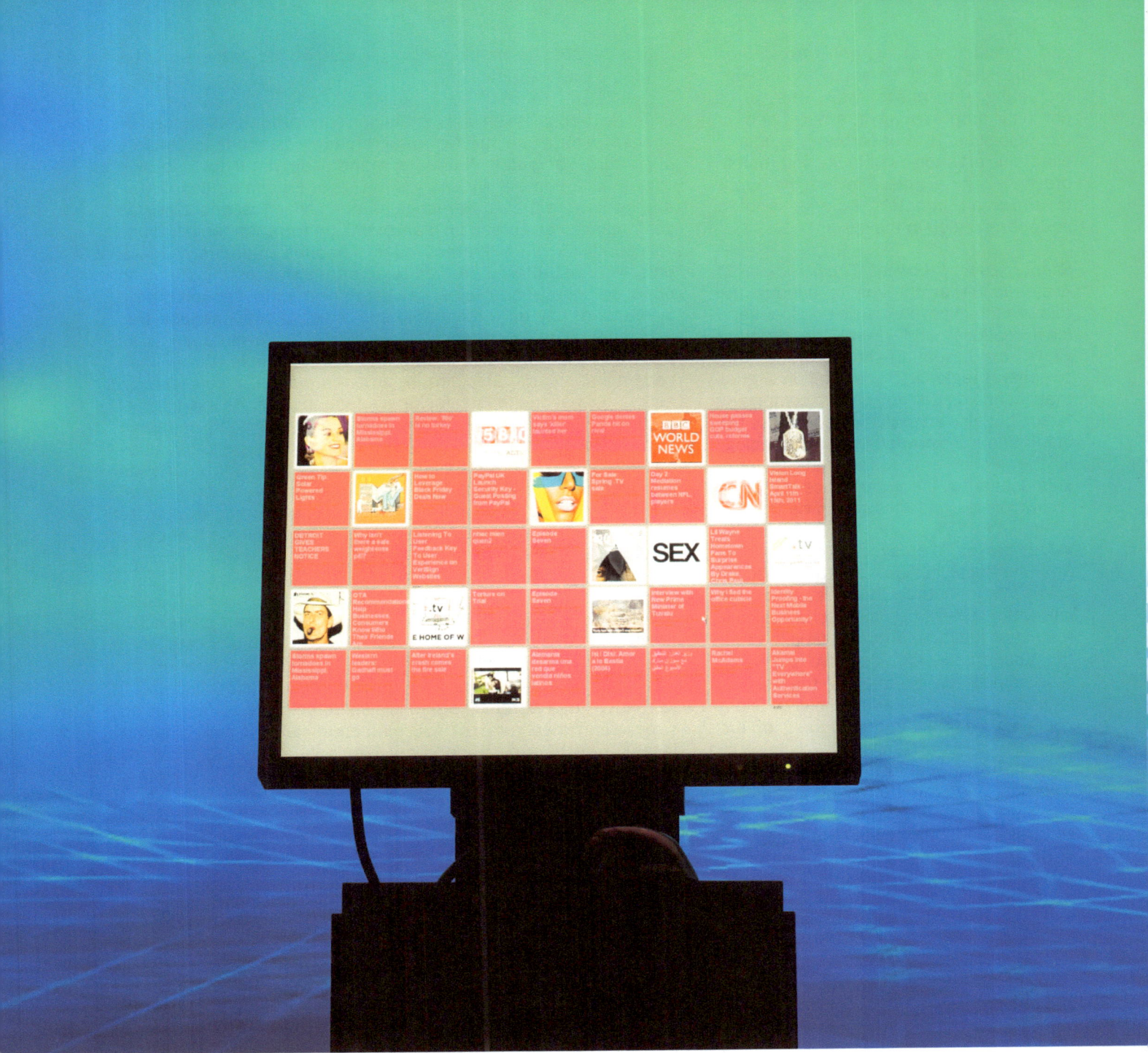

INTERNET IS .TV, BY LAURA BALBOA

and fingers. The artist then transformed the drawings into ceramic impressions recreating the prison wall. The piece not only proposes an alternate view of technology but also of certain precepts of electronic art such as ubiquity and remote presence. The art piece invites the public to share an inmate's experience of a peripheral region in the system.

Silent Zone: Ethical Instrusions in Aesthetic Behavior aims to critique the role of technology in restricted global and local realities, and reveal the different views expressed in marginalized and peripheral regions. The exhibition argues that technology is not only a comprising factor, but also an excluding one, since the distribution of knowledge and technology in the global era is far from uniform. This leads to the emergence of other technologies and forms of knowledge.

In this project the dialectics of the global and the local collide with the need to acknowledge other devices that are currently emerging in technologically restricted realities. In turn, this allows for the appearance of discursive platforms that compel us to re-think the role of technology in the arts. Finally, Silent Zone aims for an understanding of the different appropriations of technology from horizons that transcend the local, in order to explore forms of production and organization that enable political and cultural resistances against the hegemony of the global, as well as ethical strategies rooted in aesthetic behaviors.

crítico frente a la problemática de una de las fronteras entre México y Estados Unidos.

El proyecto consiste en una instalación sonora donde el usuario se encuentra ante una interfaz —programada y diseñada totalmente por Pedro Cervantes Pintor— a manera de radar que se ciñe cartográficamente a Tijuana y San Diego. En ella se despliegan una serie de entrevistas recogidas por Javier Toscano en estas dos regiones, que crean un diálogo imaginario entre las personas con condición de migrantes y las personas oriundas de cada país. Muy distante de premeditarse interactiva, esta instalación pone de relieve que lejos del establecimiento geopolítico de la realidad, hay un intercambio subjetivo no consensuado que está silente en la frontera y que existe de forma real; tiene voz y esa voz pertenece a personas que próximas a esta línea geográfica, sienten, deciden, reflexionan o desean con relación al *Otro*. Es así que la instalación dispone, a partir de escuchar el audio emitido por los megáfonos —aparatos que conforman una tradición oral en los pueblos del sur— testimonios de situaciones infrahumanas y de sentimientos periféricos en una suerte de convivencia sonora entre subjetividades. De forma integral, en este ensayo más conceptual que artístico, se intenta exhibir las exigencias radicalmente éticas y de urgencia política que estas situaciones obligan.

La producción de conocimiento se realiza siempre desde un lugar y un tiempo situados y entre los cuales se ejercen diferencias epistémicas. El proyecto de *Time Divisa*[7] lleva al límite esta divergencia cuando propone sistematizar esta producción de conocimiento desde un intercambio entre el quehacer conceptual y artístico y una extrema periferia: la elaboración de estrategias de supervivencia en la cárcel. Así, la emergencia de lo radicalmente local subvierte, a partir de una visión inusitadamente ética; los discursos sobre el desarrollo de la tecnología exponiendo otras configuraciones de la vida humana frente a la globalidad.

La instalación consiste en 32 piezas de cerámica que provienen del intercambio que realizó el artista con uno de los reos de la prisión Santa Martha Acatitla en la Ciudad de México. *El Gato* fue el presidiario al que José Antonio le propuso recorrer de espaldas el muro más extenso de la cárcel, pidiéndole dibujar en

[7] *TIME DIVISA*, EN PALABRAS DE SU AUTOR, ES UN PROYECTO QUE EXPLORA LA POSIBILIDAD DE REMPLAZAR EL DINERO POR TIEMPO —BASADO EN UN SISTEMA DE INTERCAMBIO DE TIEMPO A PARTIR DE LA REALIZACIÓN DE DIVERSAS TAREAS—. EL PROYECTO CONSISTE EN 365 INTERCAMBIOS INDIVIDUALES CON LOS RECLUSOS DEL PENAL DE SANTA MARTHA ACATITLA EN LA CIUDAD DE MÉXICO.

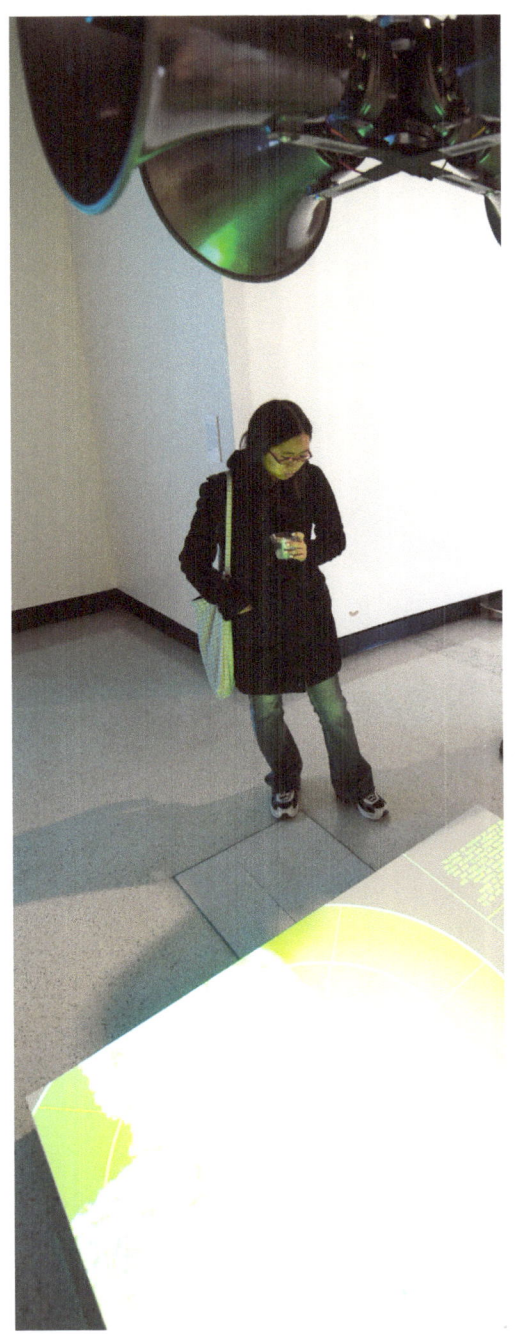

abstracciones los surcos que iba sintiendo mientras avanzaba pegado a la pared. El artista tomó todos los trazos que realizó el reo y los vació en la cerámica recreando el muro de la cárcel. Esta expresión intersubjetiva y consensuada no sólo propone otra visión de la tecnología, sino que, desde mi perspectiva, coloca algunas controversias frente a ciertos preceptos del arte electrónico: la ubicuidad, la presencia a distancia y sobre todo, el comentario que se centra en el abismo que se abre entre las tecnologías del tacto (*touch screen*), y en la posibilidad de que cuando al tocar pequeñas piezas blancas (teñidas ya de gris por el tránsito de los diversos usuarios que han estado próximos a la pieza) se descubre la presencia de un lugar —ubicado en la recóndita periferia del sistema— que invita sugerente a compartir la experiencia de un reo, de todos los reos que cruzan, permanecen y sobreviven en esa zona. La zona de momento deja de ser silente para volverse transmitida.

Silent Zone: Ethical Instrusion in Aesthetics Behavior como proyecto curatorial intenta tangencialmente, realizar una crítica al papel que juega lo tecnológico en aquellos intersticios que atomizan el horizonte de lo local y lo global, reconociendo que es necesario situarnos en una perspectiva "otra", pues frente a la lógica de la identidad que domina esta lectura del actual proceso de globalización, se tienen que explorar y exhibir las diversas visiones que se han realizado en regiones periféricas o marginadas. *Silent Zone: Ethical Instrusions in Aesthetics Behavior* busca mostrar que la tecnología no es únicamente un factor incluyente, sino también uno que excluye —pues el despliegue del conocimiento y la tecnología en la era global no es homogéneo— lo que conduce a la irrupción de otras tecnologías y otros conocimientos.

La dialéctica de lo local y lo global se traduce en este proyecto como la necesidad de reconocer otros aparatos emergentes, que en realidades coartadas de manera tecnológica, tienen lugar. Permite crear plataformas discursivas en las que se torna obligado (re)pensar el lugar de lo tecnológico en las distintas prácticas artísticas. Por otro lado, se busca entender las distintas apropiaciones de la tecnología desde nuevos horizontes —más allá de los locales— para explorar modos de producción y organización que planteen no sólo resistencias político-culturales frente a la hegemonía de lo global, sino estrategias éticas que se instauran radicalmente y fuera de toda vigilancia en las conductas estéticas.

II. INTERVIEW / ENTREVISTA

THE ARTISTS OF 'SILENT ZONE' / LOS ARTISTAS DE 'SILENT ZONE'

BY/POR TIFFANY FOX*

* Tiffany Fox is a writer and public information representative in the UCSD division of the California Institute for Telecommunications and Information Technology (Calit2).

Tiffany Fox es una escritora y representante de información pública para la división UCSD de Calit2.

Tiffany Fox [TF]: The mainstream news media is rife with stories about earthquakes, tsunamis and other natural disasters, yet this exhibition asks visitors to consider catastrophes of a much quieter variety. How does your work reflect the "silent zones" of marginal and peripheral regions?

Jóse Antonio Vega Macotela [JAVM]: The work I'm showing here is a part of a project that is called 'Time Divisa.' Time Divisa is about creating a metaphor for how economics works in our society. To do that, I chose a model. From my particular point of view, the scale model of how an economy works is the prison. So I went into a prison and I proposed to the inmates a deal. The deal was that I would do whatever they wanted me to do, and in exchange, at the same time, they would do whatever I asked them to do, as a form of currency. All the things that I did for the inmates were recorded in electronic media, such as audio, video. On their side, the prisoners were recording in drawings, since it's not possible to let a camera inside the prison. I wanted to reconstruct one year – 365 days – 365 time exchanges.

One important part of this project is that since we exchange our time, this exchange is simultaneous. Each inmate knew that at the same time they were doing whatever I asked them to do, I was, you know, hugging his mother, fighting with someone, drinking, and so on. In this way it was like we were exchanging our bodies, since we were exchanging our time. In the time exchange I show here, the inmate asked me to go to his house and to drive his new car. It had been his birthday and they bought him a new car. I had to, since I was him, I had to drive it. In exchange, I asked him to walk

Tiffany Fox [TF]: Día con día los medios nos bombardean con historias de catástrofes naturales como terremotos y tsunamis. Esta exhibición busca reconocer catástrofes de una naturaleza más callada. ¿De qué forma expresa esta obra las "zonas silenciadas" de áreas periféricas y marginales del mundo?

José Antonio Vega Macotela [JAVM]: Esta obra forma parte de un proyecto llamado "Time Divisa". Time Divisa trata de crear una metáfora para explicar la forma en la que la economía funciona en nuestra sociedad. Para hacerlo, escogí un modelo a escala, que desde mi punto de vista expresaría perfectamente esta representación de la economía en una sociedad pequeña: una cárcel. Entonces fui a una cárcel y les propuse a los presos una actividad; yo haría todo lo que ellos me pidieran hacer, si ellos, a cambio, hacían todo lo que yo les pidiera, como una forma de pago, de intercambio. Yo documentaba todas mis actividades en video y audio. Ellos lo documentaron todo en papel, ya que fue imposible introducir cámaras dentro de la cárcel. El reto fue recopilar y reconstruir 365 días, un año completo de estos intercambios de tiempo.

Una cuestión importante para entender este proyecto es que el intercambio de tiempo se hizo simultáneamente. Cada preso estaba consciente de que, en el momento que ellos hacían lo que yo les había pedido, yo estaba haciendo aquello que ellos me habían pedido hacer (dar un abrazo a un familiar, pelear, tomar, etc..). De cierta manera era como si intercambiásemos cuerpos. El intercambio expuesto aquí, fue un caso

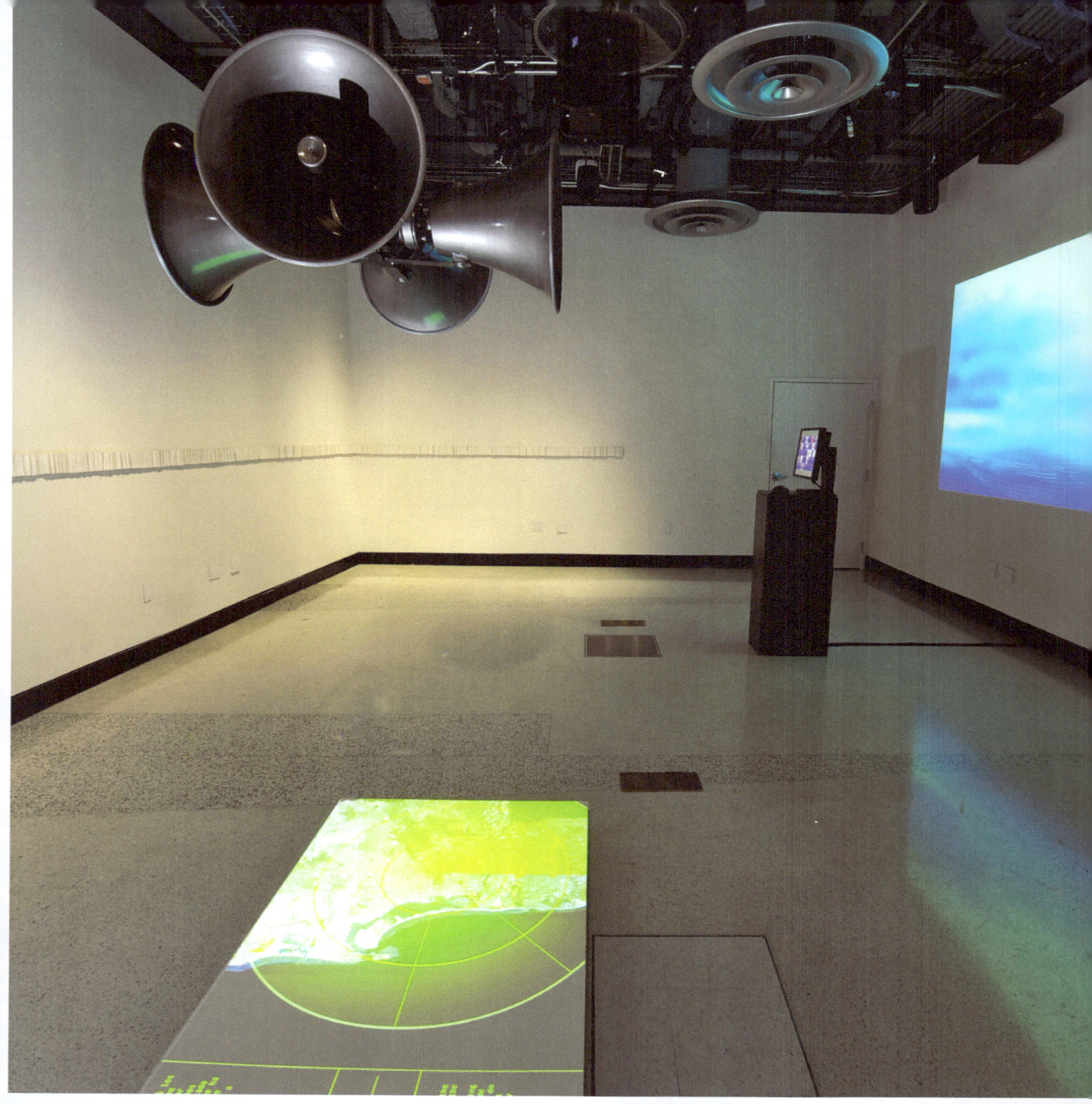

around the walls of the prison yard with his back touching the perimeter, and I gave him paper sheets and on each sheet he had to draw what he was touching, what he felt on his back. And he made these [things that looked like] electrocardiograms. What I did was transform these drawings into ceramic tiles to make these abstractions and impressions touchable.

Lourdes Morales [LM]: We're based in Mexico City and Berlin. We are three in our collective, Daniela Wolf is living in Berlin, Javier Toscano has been moving between Mexico City and Berlin over the past two years, and me, I'm based in Mexico City. The name of our collective is Laboratorio 060. The namesake we're using is from the emergency number of police in Mexico City. We took this namesake because we were thinking about how art is an emergency state. This telephone number in Mexico City is the worst service ever. You can call if you're being robbed and they're never going to arrive, maybe they're going to hang up the telephone in order to not be disturbed – in fact, that happened to me once. We were thinking of this emergency state in art also, because sometimes we feel that the art supposedly has a message, but we don't know if it's delivering that message to the public. Sometimes we feel like there's a big gap in contemporary art, in which artists are expressing ideas and intentions and these minimalistic forms that nobody understands at the end. So for us, and I know this is a generalization, it's a big problem and a little characteristic, but we decided this was an emergency state and that's why we took this emergency number. We don't know if there's an answer, but we're trying to achieve an answer and we do a lot of experiments around this message that for us remains undelivered to the public.

en donde el preso me pidió que fuese a su casa a manejar el coche nuevo que le habían regalado de cumpleaños y que aún no había podido manejar. Como yo era él, tenía que hacerlo. A cambio, le pedí que caminara alrededor del perímetro de la cárcel de espaldas a la pared y dibujara en papel todo lo que sentía. Dibujó lo que parecían ser electrocardiogramas que luego transformé en azulejos de cerámica para hacerlas más tangibles.

Lourdes Morales [LM]: Somos un colectivo de tres: Daniela Wolf vive en Berlín, yo vivo en la Ciudad de México y Javier Toscano alterna entre las dos ciudades. La inspiración para el nombre de nuestro colectivo, Laboratorio 060, viene del servicio de emergencia de la policía en la Ciudad de México. #060 es el servicio de emergencia más ineficiente del mundo. Casi nunca llega la policía e incluso te cuelgan el teléfono- eso me pasó una vez. Para nosotros, el arte también se encuentra dentro de un estado de emergencia; su esencia busca expresar ciertos mensajes pero nunca se está seguro de si efectivamente está llevando a cabo esa tarea. Sentimos que existe un enorme vacío en el arte contemporáneo y que los artistas buscan expresar ideas que muchas veces no se dan a entender. Es un problema enorme, un estado de emergencia, y es por esto que escogimos este número. No sabemos si existe una solución para este problema, pero buscamos experimentar alrededor de este mensaje que, para nosotros, sigue sin ser comprendido por el público.

Laura Balboa [LB]: Creo que una paradoja importante radica en el valor económico y material que le asignamos a un nombre

Laura Balboa [LB]: I think there's an important paradox about marginal populations and small countries and the contradiction of the material names and the value we give the material and economic value we give to a name in a semantic way. I don't know if I am explaining it right, but the thing is, it's an irony that the .TV domain and the suffix is related to Tuvalu, and the semantic use of this suffix is related or marketed as television on the Internet. The country domains that are assigned by the Internet Assigned Numbers Authority (IANA) are suffixes that are related and assigned to countries. They assigned Tuvalu as .tv, but the semantic use of this is television. It happens a lot with other suffixes like .it for Italy – in English it means 'it.' Many people don't know this – they don't even know Tuvalu exists as a nation – so it is a paradox, an important coincidence that the suffix tv is related to a nation that is at an economical disadvantage and has limited visibility in the world.

TF: What was your motivation for creating these works of art?

JAVM: In terms of motivation, there's a problem in contemporary art, from an institutional point of view, where it seems that art is self-contained, that it's like a self-dialogue. The problem is that it doesn't seem that the art institution is conscious that art exists in the real world, that it has a relationship with the rest of the world. My motivation is thinking about this, the possibilities of making incidents in this world. That's why I'm interested in working on these little models, at the same time that they can work as activism. They can work as metaphors for economy and how money is a social representation of objective time, of thinking of time in terms of minutes, seconds, weekends, vacations. For me, time is different. Time is subjective. Time happens in different ways if you are in love, if you are angry, if you hate, if you're old, if you're a baby. For each one of us time is different. I can call that a motivation.

de manera semántica y cómo ese valor puede afectar a las poblaciones y países marginados. Por ejemplo: la Agencia de Asignación de Números de Internet (IANA) asigna dominios de internet para cada país. Estos dominios suelen seguir la nomenclatura del mismo país, por ejemplo .it para Italia o .mx para México. El sufijo .tv se utiliza para expresar "televisión", pero irónicamente también es la abreviación para Tuvalu- un país de las Islas Polinesias que muchas personas no saben que existe. Me parece una importante coincidencia que el sufijo tv esté relacionado con un país que tiene una desventaja económica y por ello, una incidencia limitada en el mundo.

TF: ¿Cuál fue tu motivación para crear estas obras de arte?

JAVM: En el arte contemporáneo existe un problema de raíz institucional, donde pareciera que el arte se explica a sí mismo, que tiene su propio discurso. La institución del arte no está consciente de que el arte también está en el mundo real y tiene una relación directa con el resto del mundo. Mi motivación radica en las posibilidades del arte de incidir en el mundo. Por eso me interesa trabajar con estos modelos a escala, que a su vez son formas de activismo, ya que pueden servir como metáforas para expresar, por ejemplo, cómo el dinero es una representación social y objetiva del tiempo; de pensar en el tiempo en términos de minutos, segundos, fines de semana o vacaciones. El tiempo es subjetivo; lo vemos de manera distinta si estamos enamorados o enojados, si somos viejos o jóvenes. Cada uno de nosotros percibimos el tiempo de manera diferente y esa es mi motivación.

LM: Este proyecto es una pequeña parte de un proyecto más grande. Actualmente estamos trabajando con inmigrantes que han sido deportados de regreso a México y que quedan

LM: This project is a little part of a bigger process, and we're working with immigrant people who have been deported to Mexico and remain in Tijuana. And they are stuck there somehow, because they don't have enough money to return to their country if they are not Mexicans, or to their city, or they are trying to re-enter the States, and they are caught in this kind of ambiguous moment of their lives because they don't have papers, they don't have money, and they are often trapped in these immigrant centers, and they are trying to solve their problems. But because all these immigrant issues are in their skin, they have just experienced this kind of situation very recently or they are still digesting what happened and how they were deported and so on, so we are doing these interviews and journalistic research. In San Diego, we also did some interviews with two immigrant people who don't have papers. If they are planning to return to Mexico, they are hiding all the time from the police. If they don't have papers, they're going to have a very big problem.

So we are confronting these two situations, which are a part of the same problem, and we are also trying to localize this on a map that we project on the floor of the gallery. Above this projection we have these four speakers and they are four because we are emulating a way to communicate in the southern frontier of Mexico. They use these loudspeakers to communicate the news or that someone is looking for someone else. And they point these speakers to the north, south, east and west. We are minimalizing this as a way of communicating as a primary technology in order to conform these very primary mass media and how this massive way of communicating reflects also what people are thinking in a very individual part of their lives. You are cutting this part of reality when you are interviewing a person, and you are somehow magnifying the volume of this voice, and at the end you have this massive way of communicating, but using a very primary type of technology, these loudspeakers.

"atrapados" en Tijuana. Muchos de ellos son centroamericanos sin dinero para regresar a su país, otros continúan intentando cruzar la frontera a los Estados Unidos, pero todos están atrapados en un momento incierto, sin dinero ni papeles, y muchas veces dentro de centros para migrantes. Estamos trabajando con ellos haciendo entrevistas e investigación periodística. También hemos entrevistado a inmigrantes sin papeles que radican en San Diego y viven una constante persecución por parte de la policía estadounidense.

Confrontamos estas dos situaciones, que son distintas caras de un mismo problema y las proyectamos en un mapa en el piso de la galería. Encima de este mapa, hemos puesto cuatro megáfonos, cada uno apuntando hacia un punto cardinal, simbolizando una forma común de comunicación en las poblaciones de la frontera sur de México, cuando alguien se ha extraviado o está siendo buscado por otro familiar. Esta representación busca expresar el impacto que estos medios tienen sobre sus poblaciones, cómo influyen en sus pensamientos individuales. De cierta manera, cuando entrevistas a alguien fragmentas o congelas esa realidad y al proyectarla en un megáfono, la conviertes en una forma masiva de comunicación, aún cuando estás utilizando tecnologías muy básicas para hacerlo.

Javier Toscano [JT]: Nuestra obra está pensada como un trabajo de investigación. ¿Por qué el arte parece estar apartado de muchas situaciones actuales? En general, los artistas suelen expresar abstracciones, que muy pocas veces tienen que ver con alguna situación social específica. Existen cientos de reportajes y trabajos periodísticos que tras su publicación, no se vuelven a tomar en cuenta. Creemos que el arte puede lograr transmitir ciertos elementos sociales y ayudar a percibir situaciones de manera diferente, no sólo en el caso de resaltar

Javier Toscano [JT]: Regarding our piece, we're thinking of it as a research piece. In the arts, for example, why is art never aware of many things that are going on in the details? For example, there are a lot of journalistic works that never take them into account. Again, this is a generalization, but many times artists are generalizing, just speaking about some abstraction, and it's very difficult to try to speak about a difficult social situation, because art kind of has a different secret. It involves its own skills, and many times, specifically in the Third World, the needs of the people are more urgent [and overwhelm the] art or aesthetic needs. So what we're saying is that art is important because it can speak about different social elements, and in this case even to understand the situation in a different way, not only in terms of what the government is doing or not doing, not only in terms of diplomatic elements of the politics between the U.S. and Mexico in this case, but there are aesthetic elements too. With all the immigrants that we work with, they're willing to tell a lot of stories and to create narratives. How to give them a sense of meaning in a different way, and how to empower them, not only with the narratives but we're also trying to develop devices that can give them some other tools to make their lives a little bit easier. It's not to solve the issue, but it's to use aesthetic developments in a different way so they can get hold of them and use it on a regular basis. What we're doing here is a research piece so we can achieve that in the near future.

LB: Well the exhibition of my artwork is strongly related to a self-consciousness of the user on the Internet and the conception of it as an immaterial or virtual thing. I think the user can realize an important and urgent situation about a small country that is in danger of submersion, and I expect the user to be self-conscious about all these things. I think the users have to realize for themselves what is going on, to see the deep information about this global warming

qué es lo que hace y no hace un gobierno, o cómo se expresan diferentes políticas entre dos países vecinos, sino expresarlas estéticamente. Al darle estética a las narrativas que cuentan los inmigrantes y cargarlas de significado, buscamos poder influir en ellos y hacer su vida un poco más fácil de entender. No se trata de resolver un problema, sino de utilizar desarrollos estéticos que ellos puedan utilizar cada día. Como trabajo de investigación, nuestra obra busca averiguar si esto es posible en un futuro cercano.

LB: Mi obra busca una concientización del usuario de internet, de su concepción como un agente virtual o inmaterial. Creo que como usuarios, podemos utilizar la red para buscar información especializada que nos permita reconocer situaciones de urgencia como la de Tuvalu, un país en riesgo de ser tragado por el mar, consecuencia del cambio climático mundial causado principalmente por los grandes países en desarrollo. Creo que la interacción con la obra puede incitar a las personas a utilizar esta gran herramienta y medio para estar mejor informados, no para enajenarse y apartarse más del mundo. La obra también funciona como un trabajo de investigación, pues busca transmitir un sentimiento de "quiero saber más sobre este tema y sobre lo que está pasando". Aún en su primera fase, el análisis inicial busca poner en evidencia ciertas problemáticas básicas para después ahondar en situaciones más serias. La información que arroje este experimento me permitirá seguir a la siguiente etapa.

TF: ¿Se consideran activistas?

JT: Somos una especie de activistas, pero no en la forma más radical de la palabra. No estamos en las calles manifestándonos o participando en las crisis diarias. Más bien, observamos aquello que hacen los activistas y buscamos otras maneras de manifestarnos. Se trata de entender el problema y de distanciarse un poco

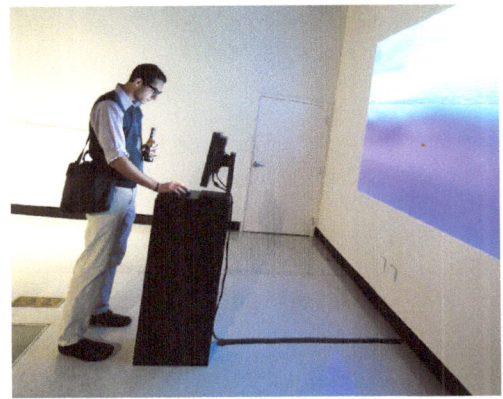

thing, about the country of Tuvalu. So I think the interaction itself can orient the user to search and to get the best information anyone can get from the Internet with a little bit of time. But with all this media – the Internet, television – it's very difficult to see what is really going on in the world. I guess the right feeling could be, 'I want to know more about it, I want to know what is happening with it.' This is like the first phase of a big project. So this is like an analysis about this situation and now that I have the information I can start another phase.

TF: Do you consider yourselves activists?

JT: I have a lot of respect for activists, so I would not say we're hard-core activists in that way, in the sense that we're going into the streets and doing hard work in that way. But on the other hand, there are many things that the activists aren't looking at, so we're trying to see what they're doing to try to go along with them, see the problems, think and analyze a little bit more and have kind of a distance to be able to contribute in a different way. So it's like activism with art. We're not in an everyday crisis. We're trying to think about long-term solutions or sometimes not solutions but contributions. Yes, in a way it's activism, but in a different way; it's not just because of the heroism of the real activists.

TF: Does your work fit into a particular artistic movement?

JAVM: Contemporary art is going in two directions. The first direction is technological art and advances in new media, and the other direction is how art can make incidents in these particular social, economic spheres. This work is closer to the second.

TF: What role does technology play in your work for this exhibition?

de él para pensar en maneras para contribuir desde otras perspectivas. Se podría llamar arte activista. Pensamos más en contribuciones que en soluciones, o en soluciones a largo plazo.

TF: ¿A qué movimiento artístico pertenece la obra?

JAVM: El arte contemporáneo está encaminado hacia dos direcciones: la primera, hacia tecnologías en arte y medios emergentes y la segunda, hacia cómo el arte puede incidir en las esferas social o económica. Esta obra se acerca más a la segunda.

TF: ¿Qué papel juega la tecnología en esta exposición?

JAVM: Mi interés particular es hacia el arte electrónico o tecnológico. Esta exhibición trata, de forma distinta, sobre tele-presencia y tecnologías que no son propiamente electrónicas o digitales, lo que encuentro coherente pues, en mi particular punto de vista, hasta la magia es un tipo de tecnología. El mundo es demasiado grande para servir como objeto de estudio así que, reflexionar sobre modelos a escala o locales es muy importante.

JT: La cuestión de las tecnologías es una cuestión filosófica y una cuestión cultural. El mundo de Occidente se revoluciona constantemente con nuevas tecnologías, gadgets, herramientas e invenciones emergentes. Sin embargo, existen muchos lugares en el mundo que han quedado totalmente rezagados por la incapacidad de seguir los pasos de este desarrollo tecnológico. La tecnologías nuevas nos permiten soñar, mientras que las tecnologías viejas hacen que esos sueños queden en el pasado. ¿Cuáles son estos sueños? ¿Qué nos dicen aquellos mundos olvidados? Por esta razón hemos indagado en diferentes tecnologías. Esta exhibición, pienso, busca explicar qué está sucediendo con las

JAVM: I'm interested particularly in electronic or technological art. However, this exhibition deals with telepresence and technologies that are not properly electronic, and the way in which they can change the world. But the world is too big to study on its own, so reflecting on smaller-scale models is very important.

JT: We have been thinking about technology not in terms of state-of-the-art technology. Really the technological question is a philosophical question. It comes along with culture. We have been focusing as a Western culture on the latest technology, the latest gadgets and all that kind of stuff that has been produced – the latest thing, the newest thing. But everything that lags behind is like a world that was not developed. Technology brings dreams with it; every technology that becomes outdated leaves dreams behind. So what are these dreams talking about? What are these small worlds saying? That's why we're getting involved with these technologies, to see what's going on with these pieces of worlds we're carrying around in multiple technologies. The whole exhibition, I think, deals with this element of what's going on with different technologies: what is telepresence, or what is communication itself in human culture?

The technological details of the piece are very basic, really. It's just basic programming, and what we're trying to do is not to produce a single narrative from a person, a life story so to speak, but different pieces of what these people are experiencing right now, and locating it in a geopolitical display to try to visualize what the situation is like between Mexico and the U.S. We use GIS, basic programming. What we want to do in developing this piece is to feed it with live data. We're working toward that, and in a later stage, we want to build up a website with resources to give to these people, not on the U.S. side but on the Mexican side. The

diferentes tecnologías mundiales. ¿Qué es tele-presencia? ¿Cómo es la comunicación de la cultura humana?

Estamos utilizando la tecnología de Sistemas de Información Geográfica (GIS) para desplegar la información en un mapa geopolítico que nos permita visualizar y analizar espacialmente la situación actual entre México y Estados Unidos. No buscamos escribir una narrativa de historias de vida, sino recopilar piezas de diferentes experiencias individuales para recrear un mapa de situaciones. Al mismo tiempo, queremos poder alimentar este mapa con información en tiempo real. En la siguiente etapa del experimento, queremos crear una página de Internet donde estas personas puedan encontrar distintos recursos, específicamente para el caso de México. Los migrantes que son deportados y enviados de regreso a nuestro país también carecen de papeles, lo cual no representa un problema importante a nivel internacional, pero sí a nivel nacional. Es un asunto preocupante y nuestra motivación es construir estas páginas con diferentes elementos, tanto informativos como estéticos.

Estamos dentro de un Instituto de arte y tecnología de vanguardia. Entonces, ¿qué hacen aquí este tipo de piezas? De las tres piezas, dos de ellas, pienso, no son realmente alta tecnología, y la otra es programación básica, no es Java ni algo realmente sexy. Pensemos: ¿qué busca la tecnología? y ¿qué hay detrás de ella?. Socialmente, ¿de qué manera estamos utilizando la tecnología?, ¿qué queremos como sociedad? y, como humanos, ¿a dónde queremos que nos lleve esta tecnología? ¿hacia donde la podemos llevar?

LB: Mi obra busca ser simple e interactiva, obtener una reacción con sólo hacer un clic. Es una metáfora sencilla: al darle clic a una cosa, otra cosa sucederá; un ambiente gráfico construido

person without papers in the U.S. is a very well-known, documented problem, but what we're concerned about is the person without papers in Mexico. They come back, they were deported for whatever reason, they are Mexicans and they don't have any papers. That's a problem that's not as important in terms of international politics, but it's a national problem, it's a real problem, and it's a huge problem right now. We're working toward building basic websites but with different elements, both narrative and aesthetic elements.

This is a center of state-of-the-art technology, but what is this thing doing here? Of the three pieces, two of them are not really high technology, and the other one is basic programming – it's not even Java or something really sexy. But then what is technology about and what is behind technology? What are the social uses of technology and what do we want as a society? This is not about being American or Mexican; it's about, as humankind, what do we want to achieve with technology? What can it be used for?

LB: My work is interactive in a way that you get a reaction if you click something. It's very simple, it's very metaphorical: You click something and then something happens. It's a graphic environment and it is built for this simple interaction. What can also happen in the installation is that you don't do anything at all. It sounds like a contradiction, but I think the user can get this, maybe with a little bit of time with the piece. The real information you can see and get is by doing nothing at all. I think that technology has to reflect all these interactions and the complexity of things, of the things going on around us, and should do so in a way that is simple and easy for the public to understand.

para una interacción fácil. Sin embargo, más allá de esta interacción, la instalación funciona por sí sola. Esto puede parecer una contradicción, sin embargo, la interacción verdadera sucede cuando el usuario permite que la instalación presente por sí misma la información. Creo que la tecnología tiene como responsabilidad reflejar todas estas interacciones y complejidades que existen dentro de nuestro medio ambiente y que debe hacerlo de una manera simple y fácil de entender para el público.

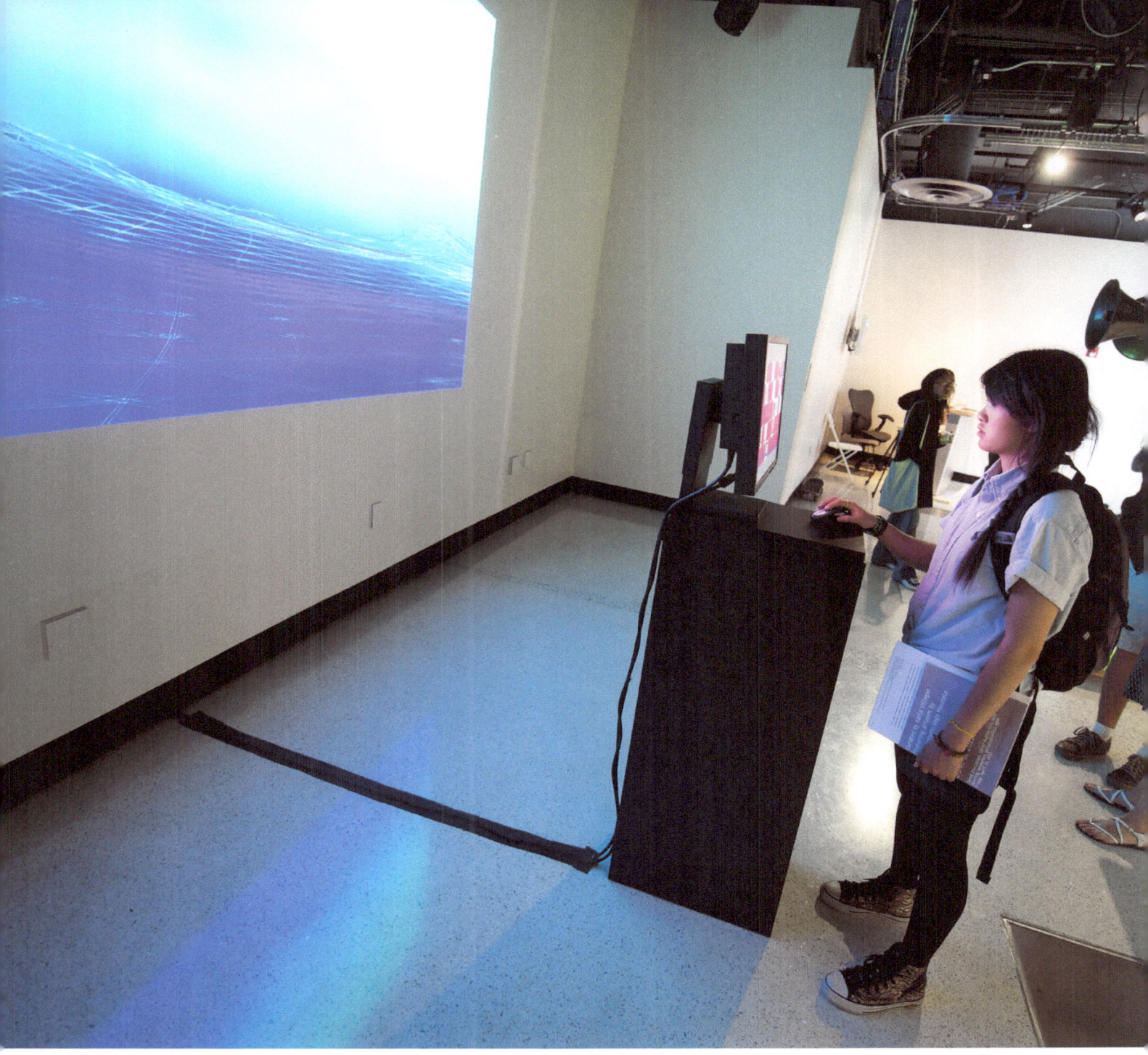

INTERNET IS .TV

III. DISPLACED SPACE

BY/POR JAVIER TOSCANO AND/Y LOURDES MORALES*

"THE DISCURSIVE SPACES THAT GIVE MEANING TO ALTERNATIVE PRACTICES OCCUR NOT IN THE DOMAINS OF TECHNOLOGY OR ECONOMY BUT IN THE COMMUNICATIONS EXPRESSED IN AND THROUGH INFORMAL SOCIAL NETWORKS BASED ON FAMILY, KINSHIP, ETHNICITY AND OTHER SOCIALLY CONSTRUCTED DISCURSIVE COMMUNITIES AS THESE INTERSECT WITH THE WIDER POLITICAL SPACES OF CIVIL SOCIETY, FOR EXAMPLE, POLITICAL PARTIES, INTEREST GROUPS, SOCIAL MOVEMENTS, POLICY INTELLECTUALS, INTERNATIONAL ORGANIZATIONS, NGOS, AND LOCAL, NATIONAL, AND GLOBAL PUBLIC OPINION."

— MICHAEL PETER SMITH, FROM "TRANSNATIONAL URBANISM"

* Lourdes Morales and Javier Toscano are founding members of the art collective Laboratorio 060. For more on the artists, see page 52 of this catalog.

Lourdes Morales y Javier Toscano son miembros del colectivo Laboratorio 060. Para más información visite la página 52.

It may be commonplace to say so, but it is necessary to start with the fact that in the 21st century, we are facing economic and social change at a speed for which there is no parallel in world history. Different forms of global communication have penetrated remote and difficult-to-reach areas – places that were previously untouched by existing networks of exchange. Borders have been redrawn in various regions of the planet, and even in cases where they may have remained unchanged, few places of potential contact have been able to escape the reconfiguration of economic and political dynamics that make up a new world balance. Put simply, the process of building a new "world system" and putting in place certain neo-liberal themes that have come to be collectively called "globalization", have contributed to the displacement of millions of economic migrants and political refugees. This has led to a reconstitution of the social structures in centers of wealth and power from the borders through 'zones of flight'.

In this scenario, the very structure of migratory flows has begun to change. The financial crisis, increasingly conservative rules and regulations, the phenomenon of political media, access to new technologies, and the widespread movement of populations from rural areas to cities, have accelerated adoption of social practices whose consequences we have barely come to understand. Migration is at the forefront of a vast network of exchanges that are developing based on conditions in the wider political economy. And within that economy, the migrant is the fundamental driving force. The migrant, often without knowing it, embodies in his own experience the "natural" adjustment of

Es quizá ya un lugar común repetirlo, pero hay que partir del hecho de que en los albores del siglo XXI nos hallamos en un momento de cambios económicos y sociales a una velocidad que no tiene parangón en la historia del mundo. Las distintas modalidades de la comunicación global han penetrado áreas remotas y de difícil acceso, lugares antes diluidos de las redes de intercambios existentes. Las fronteras se han retrazado en varias regiones del planeta y aún en los casos en los que han permanecido sin cambios, pocas zonas de contacto escapan hoy de una reconfiguración de las dinámicas económicas y políticas que construyen nuevos equilibrios. En pocas palabras, el proceso de construcción de un nuevo "sistema mundo" y el emplazamiento de distintas variantes neoliberales de lo que se ha dado a llamar "globalización", han contribuido al desplazamiento de millones de migrantes económicos y refugiados políticos, reconstituyendo así, desde las periferias y los bordes limítrofes –las zonas de fuga–, las estructuras sociales de los centros de riqueza y de poder.

En este panorama, la estructura misma de los flujos de migración también ha venido mutando. La última crisis financiera, las nuevas reglamentaciones –siempre más conservadoras–, el fenómeno mediático de lo político, el acceso a nuevas tecnologías y los movimientos generalizados de traslación del campo a las urbes han ido conformando prácticas sociales específicas cuyas consecuencias apenas se vienen comprendiendo. La migración es el flujo de avanzada en la amplia red de intercambios, que se desarrolla a partir de las condiciones de una economía política general. Y dentro de ella, el

markets – crossing borders in response to changes in the direction of capital investment, but also being among the first to feel the direct impact of dislocations in the financial system. The migrant is the smallest 'molecule' – responding to global shifts and abstracting the trade-offs between the means of production and workers, and testing the shortcomings of political structures, while testing their ability to survive and undermining the most dysfunctional nationalisms. In his own body, the migrant carries all the forces of the global and the local.

As the urban geographer Murray Low says, even in the economic sphere, "globalization is not a matter of the construction of a 'global' economic space or arena, but of the restructuring and extension of networks of flows (of money, goods, and people) and of their articulationwith areal or 'regional' spaces at different scales."[1] In this sense, each migrant is a global agent of 'at scale' operations.

As if this were not enough, the border between Mexico and the United States constitutes a unique framework requiring parameters that this brief text is too short to cover. However, two phenomena are noteworthy in this region in the current context. On the one hand, the North American area is the largest and most integrated economic zone in the world, based on the population and the nations involved. Yet this integration promotes almost unrestricted trade in goods while limiting the movement

migrante constituye la molécula pulsional fundamental. El migrante, casi siempre sin saberlo, encarna en su propia experiencia el ajuste "natural" de los mercados, recorre en sus trayectos las líneas de fuga, anticipa las tendencias de inversión del capital, pero también sufre en carne viva los ajustes de los desbalances financieros. El migrante es la molécula local que transmuta la lógica global y abstracta de las relaciones de producción en vivencias ubicables, el que pone a prueba la insuficiencia de las estructuras políticas, el que torna las oportunidades en facultades de sobrevivencia y el que desterritorializa los nacionalismos más disfuncionales. El migrante sitúa en su propio cuerpo el tablero en que se debate y revierte la lógica de lo global y lo local. Pues como el geógrafo urbano Murray Low apunta "incluso en una esfera económica, la globalización no se trata de la construcción de un espacio o arena económica "global", sino de la reestructura y la extensión de redes de flujos (de dinero, bienes y personas) y de su articulación con espacios regionales a diferentes escalas."[1] En este sentido, cada migrante es por sí mismo ya un agente global de operación "a escala".

Por si esto fuera poco, la zona fronteriza entre México y Estados Unidos constituye un marco peculiar que requiere de parámetros de estudio que este breve texto no puede proporcionar. Dos fenómenos, sin embargo, hay que destacar de esta región en el contexto actual. Por una parte, que el área de Norteamérica es la zona económica más grande e

[1] MURRAY LOW, 'POLITICAL GEOGRAPHY IN QUESTION.' POLITICAL GEOGRAPHY 22, 625-31 (2003) SPECIAL ISSUE CO-EDITED WITH KEVIN COX.

of people as a basis of control. (This control is administrative in its application of the law, but the control is also ideological – limiting access in order to increase the desire for that which is inaccessible or unavailable.) Meanwhile, media coverage of excessive violence occurring recently on the Mexican side of the border is a phenomenon that is both a cause and consequence of mutual exchanges which have seriously interrupted relations between the countries, reviving prejudices and imagery that seem to belong to a bygone era. The growing difficulty in crossing the border and the worsening social violence in northern Mexico have produced a new, non-territorial place where migrants occupy a central location as agents, victims, and the homeless.

Against this background, getting closer to the conditions and contexts of those people who make up the migration in this geographic region can yield an analysis from which to derive the symptoms of social and political operations, along with operative cartographies, signposts, trans-semiotic translations, and to some extent, the recodification of tactics that are implicated in and with the movement of these same individuals. Thus, to follow and reconstruct the migrant's semiography is a task that remains pending of necessity. At its core, the migrant as an operating agent involves a radical semiotics -- a nomad who carries his coffer of signs for exchange and codification, for semantic barter, a traveler who responds to small changes with minor resistance, leaving behind fragments of newly-enunciated systems that are inserted into certain known social fields.

integrada del mundo, cuando se toma en cuenta la cantidad de población y de estados nacionales involucrados. Y sin embargo, esta integración que fomenta casi sin restricciones el intercambio de mercancías limita en cambio el tránsito de personas como un principio de control (un control de tipo administrativo –los límites en la aplicación de la ley—pero también ideológico –limitar el acceso aumenta el deseo de lo que así se marca como inaccesible). Por otra parte, que la violencia excesiva –y mediatizada—que se ha registrado recientemente en el lado mexicano de la frontera –un fenómeno que es a la vez causa y consecuencia en los intercambios mutuos— ha irrumpido en las relaciones entre los países de manera grave, revitalizando prejuicios e imaginerías que parecían pertenecer a otra época. La creciente dificultad de los tránsitos y la violencia social exacerbada en el norte de México han producido un nuevo territorio *desterrado* en el que los migrantes ocupan un lugar central como agentes, víctimas y desamparados.

En este contexto, un acercamiento a las condiciones y los contextos de los individuos que componen los flujos migratorios en esta área geográfica puede producir una analítica intensiva de la cual se deriven síntomas de operaciones sociales y políticas, cartografías operativas, regímenes de signos, huellas de traducciones trans-semióticas y hasta cierto punto tácticas de recodificación que se implican en y con el movimiento de los individuos mismos. Así, seguir y reconstruir la semiografía del migrante es una tarea que queda necesariamente pendiente, pero que descubre en su núcleo la operatividad de un agente en el curso de una semiótica radical; un

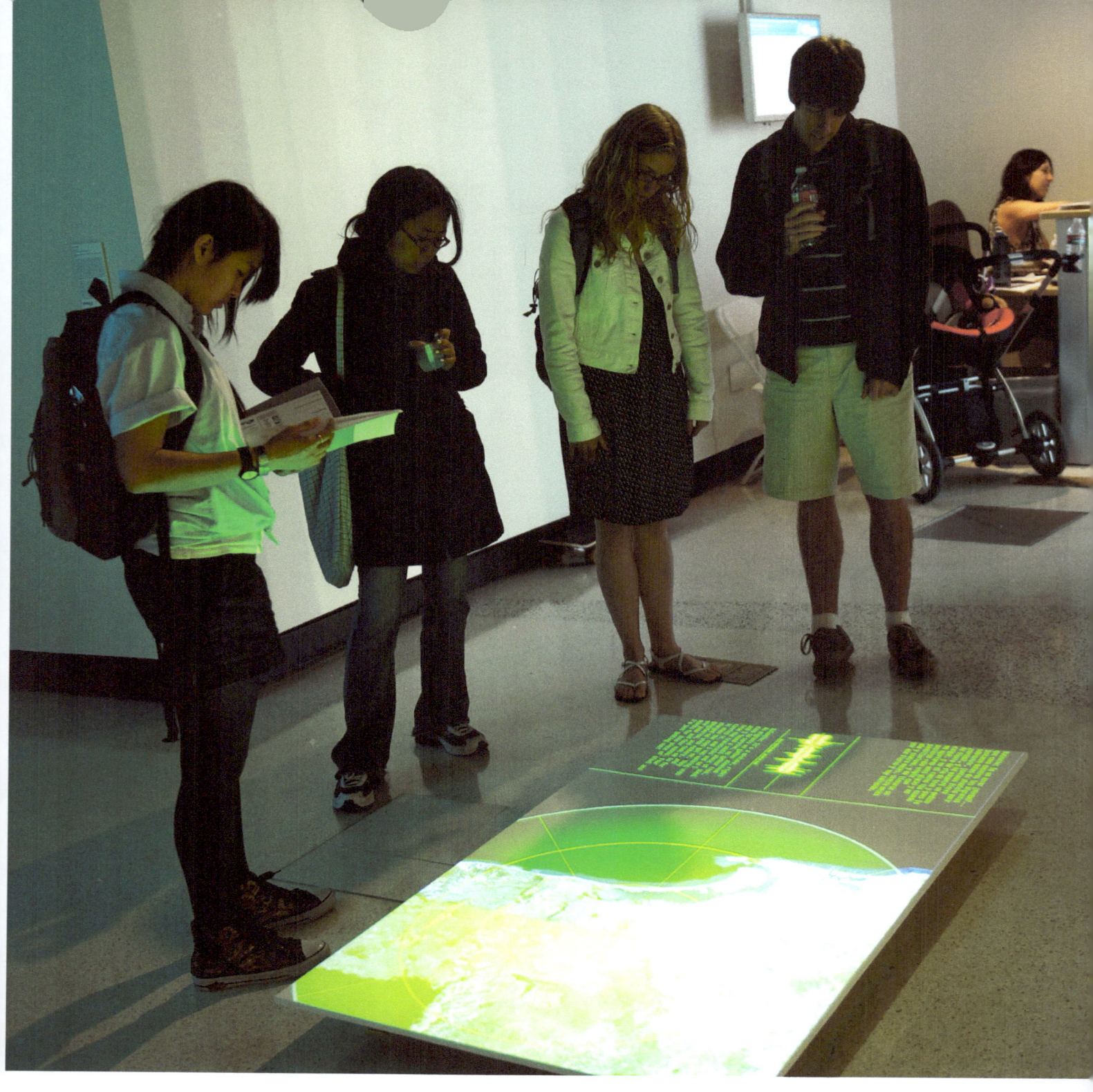

Our project assumes that the migrant is to some extent, the epistemological molecular agent of our time. The presentation for Calit2 is a research work with journalistic techniques that attempts to position this field of study, along with certain experiences, in qualitative terms related to the subjects involved. Thus we are building a research piece that, by observing the phenomenon, may pinpoint spaces for future interventions, whether we take care of them for ourselves or on behalf of others. At minimum the vectors are being traced, and certain layers are located in order to distinguish collective representations with the goal of having a direct impact. This is perhaps the only worthwhile goal of an artistic practice that aims, at any cost, to affect real-world structures through the exchange between what is possible and what is factual, in the midst of the urgency and the political frenzy of our times.

nómada que lleva consigo su arca de signos para intercambio y codificación, para trueques semánticos; un viajero que emplaza sus diferencias en pequeñas enunciaciones, a veces como resistencias menores, y que deja tras de sí fragmentos de sistemas de enunciados nuevos –recombinados– insertos dentro de ciertos campos sociales conocidos.

Nuestro proyecto asume que en cierta medida el migrante es el agente epistemológico molecular de nuestro tiempo. La presentación para Calit2 constituye un trabajo de investigación que con técnicas periodísticas pretende situar el campo de estudio, tanto como algunas de las experiencias, en términos cualitativos de los sujetos implicados. Se construye así una pieza de investigación (*research piece*) que ubica en la observación del fenómeno un espacio para futuras intervenciones. Queden éstas a nuestro cargo o a cuenta de otros operadores, al menos se trazan aquí los vectores y se ubican algunos estratos para distinguir los agenciamientos colectivos con fines de una afectación directa, que es quizá el único fin digno para una práctica artística que busca a toda costa incidir en la estructura de lo real a través de los intercambios entre lo posible y lo fáctico, en medio del territorio de la urgencia y el delirio político de nuestros días.

IV. INTERNET IS .TV

BY/POR LAURA BALBOA*

"CULTURES ARE MADE UP OF COMMUNICATION PROCESSES. AND ALL FORMS OF COMMUNICATION ARE BASED ON PRODUCTION AND CONSUMPTION OF SIGNS. THUS, THERE IS NO SEPARATION BETWEEN "REALITY" AND SYMBOLIC REPRESENTATION. IN ALL SOCIETIES HUMANKIND HAS EXISTED IN AND ACTED THROUGH A SYMBOLIC ENVIRONMENT. THEREFORE, WHAT IS HISTORICALLY SPECIFIC TO THE NEW COMMUNICATION SYSTEM, ORGANIZED AROUND THE ELECTRONIC INTEGRATION OF ALL COMMUNICATION MODES FROM THE TYPOGRAPHIC TO THE MULTISENSORIAL, IS NOT ITS INDUCEMENT OF VIRTUAL REALITY BUT THE CONSTRUCTION OF REAL VIRTUALITY. REALITY, AS IT IS EXPERIENCED, HAS ALWAYS BEEN VIRTUAL BECAUSE IT IS PERCEIVED THROUGH SYMBOLS THAT FRAME PRACTICE WITH SOME MEANING THAT ESCAPES THEIR STRICT SEMANTIC DEFINITION..."

"LAS CULTURAS ESTÁN HECHAS DE PROCESOS DE COMUNICACIÓN. Y TODAS LAS FORMAS DE COMUNICACIÓN SE BASAN EN LA PRODUCCIÓN Y EL CONSUMO DE SIGNOS. ASÍ PUES, NO HAY SEPARACIÓN ENTRE "REALIDAD" Y REPRESENTACIÓN SIMBÓLICA. EN TODAS LAS SOCIEDADES, LA HUMANIDAD HA EXISTIDO Y ACTUADO A TRAVÉS DE UN ENTORNO SIMBÓLICO. POR LO TANTO, LO QUE ES ESPECÍFICO DESDE EL PUNTO DE VISTA HISTÓRICO DEL NUEVO SISTEMA DE COMUNICACIÓN, ORGANIZADO EN TORNO A LA INTEGRACIÓN ELECTRÓNICA DE TODOS LOS MODOS DE COMUNICACIÓN, NO ES SU INDUCCIÓN DE LA REALIDAD VIRTUAL, SINO LA CONSTRUCCIÓN DE LA VIRTUALIDAD REAL. LA REALIDAD, TAL COMO SE EXPERIMENTA, SIEMPRE HA SIDO VIRTUAL, PORQUE SIEMPRE SE PERCIBE A TRAVÉS DE SÍMBOLOS QUE FORMULAN LA PRÁCTICA CON ALGÚN SIGNIFICADO QUE SE ESCAPA DE SU ESTRICTA DEFINICIÓN SEMÁNTICA..."

— MANUEL CASTELLS

* Laura Balboa is a graphic designer and multidisciplinary artist who lives and works in Mexico City. For more on the artist, visit page 52 of this catalog.

Laura Balboa es una diseñadora y artista multidisciplinaria que vive y trabaja en la Ciudad de México.

Every object, instrument, action, and context around us has had a name and a meaning assigned to it. It is important to realize that the terminology assigned to technology has obeyed both sudden and meditated needs. Why did domain become the technical reference to a certain geographical address of one or many Internet locations? Answer: Because it relates and refers to common or familiar data.

Internet is.tv refers to the paradoxical semantic use of the suffix .tv for the incursion of the entertainment industry on/over the Internet. Research on the significance of the Tuvalu islands as a country, region, identity and community, helped establish the parameters to look up the source and structure of domain country code suffixes as well as those responsible for their allocation, management and monetary use.

A dictionary definition of *domain*:

1. n. Power or control exercised over an object or person: the domain of the Romans.
2. The capacity to employ or dispose of one's property.
3. A territory over which rule or control is exercised.
4. A field or scope of knowledge: that question is outside my domain.

A dictionary definition of *island*:

n. A body of land entirely surrounded by water

As a matrix of connected nodes, the Internet fails to materialize the virtual relationships it establishes. Because it is used to optimize communications toward an evolution of an economic system, it is often considered a small-scale model of the world's social and economic orders.

Because first world societies insist on portability as well as the economics of space and subject, there is a gap between the use of common and material goods and the use of data and telecommunications.

Denominamos y significamos los objetos, los instrumentos, las acciones, a nosotros mismos y al entorno. Desde aquí es importante entender que el lenguaje, la nomenclatura y la significación enlazadas con la tecnología, obedecen a necesidades repentinas o meditadas. ¿Por qué se denominó dominio al conjunto de referentes técnicos que engloban una dirección "geográfica" que alude a un puerto o varios en internet? Una de las motivaciones es nemotécnica y proviene de funcionalizar la memoria, es decir, referenciar y/o traducir la información numérica en información conocida o familiar.

El origen de internetis.tv se sustenta en el hallazgo de la paradoja del uso semántico del sufijo .tv para la incursión de la industria de la televisión en internet. A través de un trabajo de investigación sobre los enlaces de significación entre las islas Tuvalu como país, región, identidad y comunidad, se establecieron los parámetros para averiguar los orígenes y estructura del orden de los dominios con sufijo de código de país, así como los encargados de legislar sus asignaciones, administración y usos monetarios.

El significado de dominio según el diccionario:

1. m. Poder que se ejerce sobre personas o cosas. Ejem. el dominio del Imperio romano.
2. Facultad que uno tiene de usar y disponer de lo suyo.
3. Territorio dependiente de otro o de un Estado situado fuera de sus fronteras.
4. Conocimiento profundo de alguna materia, ciencia, técnica o arte. Ejem. tiene un gran dominio de este tema.

El significado de isla según el diccionario:

1. f. Porción de tierra rodeada de agua por todas partes.

Es inevitable el análisis de la "inmaterialidad" inherente en las relaciones "virtuales" que establece el In-

What happens to societies with precarious economies? How does technological and computational development affect societies in terms of human evolution? What about the inefficiency and waste of unused goods from the so-called first world countries?

The virtual atmosphere of data is divided into hierarchies and power rules as well as monetary and political structures. As the systems' main fuel, users can act differently in a continuous flow of information, something that prevents centralized or unified control. Because users can decide, define and share data freely, Internet is probably the best example of a succesful democracy, in political and operational terms. Governments must maintain a close relationship in order to control this constant flow of data.

This initial research phase provided both specific and coincidental/unintentional data on the Internet's corporate network.

a. Intellectual property and phenomenological metaphors

"By abbreviation and definition, the domain name for television must be .tv."

TV (TUVALU) is used for the **TELEVISION/ENTERTAINMENT INDUSTRY PURPOSES**. It is also used for local businesses in the province of Treviso (Italy).

What happens to the domain name .tv if the Tuvalu islands disappear?

ternet actual como matriz de nodos interconectados. La humanidad ha originado y desarrollado esta red, que frecuentemente funciona como una maqueta de los órdenes sociales y económicos del sistema mundial; proviene de optimizar la comunicación (con fines políticos o bélicos) para la evolución de un sistema económico. Existe actualmente una fisura en los usos de los bienes comunes y materiales en relación a los datos y las telecomunicaciones, en tanto las sociedades de primer mundo insisten en la portabilidad, la economía del espacio y la materia. ¿Qué pasa con las sociedades con economías precarias? ¿Cómo las afecta el desarrollo técnico y computacional en términos de desarrollo humano? ¿Y el desecho y la ineficacia de los bienes materiales en desuso provenientes de sociedades del nombrado primer mundo?

El entorno virtual de los datos también padece de jerarquías, ejercicios de poder y estructuras monetarias y políticas. La idea de centralización o de control unificado es borrosa en tanto que los usuarios son el combustible del sistema y sus identidades pueden ejercerse de modos distintos, en un flujo continuo de información. Internet podría funcionar como el ejemplo más cercano a una democracia en términos político-operativos al tiempo que los usuarios deciden, definen e intercambian información –idealmente- de forma libre. La infraestructura facilitada por las corporaciones necesita de una relación estrecha con los gobiernos mundiales para controlar la información y su flujo.

En esta primera fase de investigación se ejecutaron dos motivos, que de forma paralela, arrojaron datos específicos y fortuitos sobre el entramado corporativo en la internet.

a. La propiedad intelectual y las metáforas fenomenológicas

"Por significación y abreviatura, la televisión en internet ha de denominarse .tv."

How has television developed and extended globally? By the adaptation of music, news and entertainment channels on the Internet, one dependent on a government order that provides this technology to its people.

> Although, it isn't as if your websites would actually be hosted at Tuvalu, or run through networks there, is it? So there's no physical reason the domain should expire just because those islands sink. And in the meantime, aren't those Tuvaluans (Tuvalese? Tuvalunes? Tuvalutes?) trying to raise enough funds to move their whole population someplace else? I thought there was talk of moving the whole nation to Australia. So they're going to need the money they'd get from licensing the .TV domain.
>
> **Go Daddy shouldn't be trashing their cause.**
>
> http://www.**boingboing**.com

The Internet Assigned Numbers Authority (IANA), Country Code Top Level Domain and ISO 3166 are some examples of the need to create hierarchies and use web semantics to maintain computer and administrative control over how a unit or identity is established.

All ASCII **CCTLD IDENTIFIERS ARE TWO LETTERS LONG, AND ALL TWO-LETTER TOP-LEVEL DOMAINS ARE CCTLDS.** In 2010, **THE INTERNET ASSIGNED NUMBERS AUTHORITY (IANA)** began implementing internationalized country code TLDs, consisting of language-native characters when displayed in an end-user application. **CREATION AND DELEGATION OF CCTLDS IS DESCRIBED IN RFC 1591, CORRESPONDING TO ISO 3166-1 ALPHA-2 COUNTRY CODES.**

b. Intervened management

"This memo provides some information on the structure of the names in the Domain Name System (DNS), specifically the top-level domain names; and on the administration of domains. The Internet Assigned Numbers Authority (IANA) is the overall authority for the IP Addresses, the Domain Names, and many other parameters, used in the Internet."

IANA is responsible for determining an appropriate trustee for each **CCTLD. ADMINISTRATION** and **CONTROL** is then **DELEGATED** to that trustee, which is **RESPONSIBLE** for the policies and operation **OF THE DOMAIN.**

One final thought is presented by the paradoxical semantic use of .tv for both television and Tuvalu: the destiny and evolution of the media industry.

TV (TUVALÚ) es utilizado para la **INDUSTRIA** de la **TELEVISIÓN Y EL ENTRETENIMIENTO**. También es utilizado para una pequeña provincia en Italia llamada Treviso.

Si las islas Tuvalu se hunden ¿qué sucede con el dominio asignado a este país?

¿Qué sucede con la situación y el desenvolvimiento de la industria televisiva en relación a su formato de ejecución y alcance en todo rincón del mundo? Los canales noticiosos, musicales y de entretenimiento han tenido que crecer con la necesidad de adaptar sus contenidos y manutención a través de la red que ofrece internet. La incidencia de mutar de plataforma está ligada a un orden gubernamental en función de que cada país dota de tecnología e infraestructura a sus poblaciones.

> Aunque, no es como si tu sitio web en realidad estuviera alojado en Tuvalú, o que corra a través de las redes que ahí hay, ¿verdad? Así que no hay razón física por la cual deba expirar el dominio sólo porque las islas van a hundirse. Y mientras tanto, ¿no están los (tuvalunianos, tuvaluneses, tuvalunes) tuvaluanos tratando de recaudar los fondos suficientes para mover a su población a algún otro lugar? Pensé que se hablaba de mudar toda la nación a Australia. Así que van a necesitar el dinero obtenido de la concesión de licencias del dominio .TV.
>
> **Go Daddy no debería de menospreciar su causa.**
>
> http://www.**boingboing**.com

Todos los identificadores ASCII de **DOMINIO DE NIVEL SUPERIOR GEOGRÁFICO (CCTLD) SON DE DOS CARACTERES, Y TODOS LOS CÓDIGOS DE DOS CARACTERES SON DOMINIO DE NIVEL SUPERIOR GEOGRÁFICO .** En 2010, **LA AUTORIDAD DE ASIGNACIÓN DE NÚMEROS EN INTERNET (IANA)** comenzó a implementar códigos internacionales para países que consisten en caracteres de lenguas nativas para que los usuarios finales ubicaran su aplicación. **LA CREACIÓN Y DELEGACIÓN DE LOS DOMINIOS DE NIVEL SUPERIOR** está descrita en el documento **RFC 1591 QUE CORRESPONDE AL ISO 3166-1 ALPHA-2 DE LOS CÓDIGOS DE PAÍSES.**

"**IANA** is one of the Internet's oldest institutions, with its activities dating back to the 1970s. **TODAY IT IS OPERATED BY THE INTERNET CORPORATION FOR ASSIGNED NAMES AND NUMBERS**, an internationally-organised non-profit organisation set up by the Internet community to help coordinate IANA's areas of responsibilities."

The World Intellectual Property Organisation (**WIPO**), a United Nations Specialized Agency, encodes **"STATES, OTHER ENTITIES AND INTERGOVERNMENTAL ORGANIZATIONS"** in its ST.3 standard with the ISO 3166-1 alpha-2-Code.

Will the internet be the end of television? Why is a group of islands in danger of disappearing metaphorically connected to the web's linguistic imagination? What is the extent of government control and surveillance over the Internet's ocean of data? And in what way does this problem influence the daily performance, lifestyle and economy of the people in Tuvalu?

"**VERISIGN MANAGES** the authoritative registry ("**REGISTRY**") **FOR ALL DOMAIN NAME REGISTRATIONS THAT END IN ".TV" AND ".CC"** ("Domain Name[s]"). The below .tv and .cc Registry policies govern the registration of Domain Names. **VERISIGN RESERVES THE RIGHT TO MODIFY OR AMEND THESE POLICIES** and any other policies regarding .cc and .tv at any time. Registrars should review the policies from time to time and any modifications made thereto. Modifications to these policies are effective as of the date and time they are posted on this site."

To what point do users define the future and trends of their own communication? Is it in the world's interest that the people of Tuvalu become Internet users?

THE DOMAIN is currently **OPERATED** by dotTV, a **VERISIGN** company; the **TUVALU GOVERNMENT OWNS TWENTY PERCENT OF THE COMPANY**. In 2000, Tuvalu negotiated a contract leasing its Internet domain name ".tv" for $50 million in royalties over a 12-year period.[1] The **TUVALU GOVERNMENT RECEIVES** a quarterly payment of **US$1 MILLION FOR USE** of the top-level **DOMAIN**.

c. Mediation and dysfunctional communication

During this initial phase, *Internet is .tv* works as an interactive metaphor for the current media dynamic, where small pieces of data reveal deep meanings of things that are taking place in the least thought-of places. The world is structured metaphorically in order to transmit its own decadence. This breakdown of common Internet navigation behaviors shows that in order to discover hidden meanings of concepts and environments, we must first observe, analyze and learn to recognize them.

La denominación-codificación que se ha asignado a cada nación (CCTLD, Country Code Top Level Domain) y la organización IANA (Internet Assigned Numbers Authority) son ejemplos de la necesidad de jerarquizar y utilizar la semántica web en un sentido político. En conjunción con los derechos de autor y licencias (ISO 3166), ellos mantienen posible el control informático y administrativo de todo aquello relacionado con denominaciones para darle sentido a una unidad identitaria.

IANA es responsable de determinar un **COMISARIO DE CONFIANZA** por cada **ADMINISTRACIÓN** de los **DOMINIOS DE NIVEL SUPERIOR GEOGRÁFICO (CCTLD)**, y su control está delegado a ese comisario quién es **RESPONSABLE POR LAS POLÍTICAS Y LA OPERACIÓN DEL DOMINIO**.

"**IANA** es una de las **INSTITUCIONES MÁS ANTIGÜAS DE INTERNET**, sus actividades datan de los años setenta. Al día de hoy es **OPERADA POR LA CORPORACIÓN DE NOMBRES Y NÚMEROS ASIGNADOS DE INTERNET (ICAAN)**, una organización internacional sin fines de lucro formada por la comunidad de Internet para ayudar a IANA a coordinar las distintas áreas de responsabilidad."

"La organización mundial de la propiedad intelectual (**WIPO**), una agencia especializada de las Naciones Unidas, codifica **ESTADOS Y OTRAS ENTIDADES Y ORGANIZACIONES INTERGUBERNAMENTALES** en su estándar ST.3 con el **ISO 3166-1 DE CÓDIGO ALPHA-2**."

b. La administración intermediada.

"Este memorando provee información sobre la estructura de los nombres en el Sistema de Nombres de Dominio (DNS), específicamente sobre nombres de dominio del más alto nivel; y sobre la administración de dichos dominios. La Autoridad para la Asignación de Números de Internet (IANA) es la autoridad máxima para direcciones IP, nombres de dominio y otros parámetros utilizados en el internet."

"**VERISIGN MANEJA** el registro autoritario ("**REGISTRO**") de **TODOS LOS REGISTROS DE DOMINIOS QUE TERMINAN EN .TV Y .CC** (sufijos de dominio). Las siguientes políticas son las que gobiernan el registro y uso de los dominios .tv y .cc: **VERISIGN SE RESERVA EL DERECHO DE MODIFICAR ESTAS POLÍTICAS Y OTRAS RELACIONADAS CON .CC Y .TV EN CUALQUIER MOMENTO**. Los registrantes deberán revisar estas políticas regularmente así cómo sus modificaciones. Los cambios a estas políticas son efectivas de acuerdo a la fecha y tiempo que son publicadas en este sitio."

La paradoja semántica entre la noción de televisión y la abreviación de la palabra Tuvalu (que denomina a un grupo de islas constituidas cómo nación, que mantienen cuatro metros sobre el nivel del mar) encierra una serie de

reflexiones sobre el destino de la industria de los medios de comunicación del milenio pasado y su afán evolutivo.

EL SUFIJO DEL DOMINIO es **OPERADO** actualmente por dotTV, una compañía de **VERISIGN**; el **GOBIERNO DE TUVALU ES PROPIETARIO DE VEINTE POR CIENTO DE LA COMPAÑÍA**. En 2000, Tuvalu negoció un contrato de arrendamiento financiero para el dominio de Internet ".tv" por USD **$50 MILLONES EN REGALÍAS** en un periodo de 12 años. El gobierno de **TUVALÚ RECIBE TRIMESTRALMENTE** un pago aproximado de US$ **1 MILLÓN POR EL USO** del dominio de nivel superior.

¿Internet matará a la industria televisiva? ¿Qué tan significativo es que un conjunto de islas a punto de hundirse estén enlazadas a nivel metafórico en el imaginario lingüístico de la red? ¿Hasta dónde será posible mantener control gubernamental y de vigilancia en el océano de datos y puertos de la www? ¿De qué manera influye esta problemática a la población tuvaluana en su desempeño diario de acuerdo a su singular estilo de vida y economía?

Mientras que el contacto administrativo del uso del sufijo .tv es controlado mayormente por Verisign y menormente por el gobierno tuvaluano, el futuro de su éxito mediático y comercial es dudosa respecto a la capacidad sintética e inmediata de la red. ¿Hasta dónde los usuarios definen el cauce y la tendencia de uso de su propia comunicación? ¿Cuál es la importancia y presencia a nivel global de Tuvalu como población usuaria de tecnología en red?

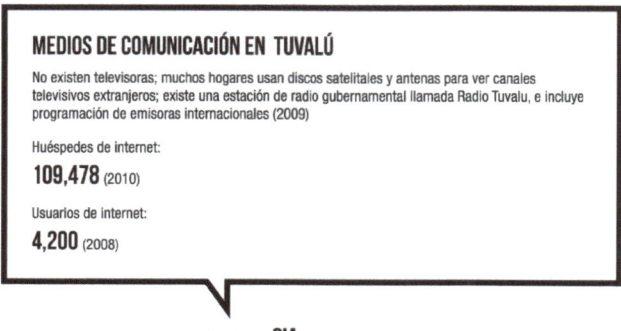

c. Mediación y comunicación disfuncional

Esta primera fase de internetis.tv funciona como una metáfora interactiva que a través de un comportamiento de artificio vectorial, exhibe la dinámica mediática actual como una pista donde es posible ver que esa información superficial contiene lo suficiente para leer el sentido profundo de lo que está sucediendo en lugares insospechados; una especie de muestra de cómo el mundo también se ordena metafóricamente para transmitir su propia decadencia. A través de la disfunción de los comportamientos comunes en la navegación de internet es posible contemplar que lo único que hay que hacer para descubrir los meta sentidos del entorno es observar, analizar y reconocer.

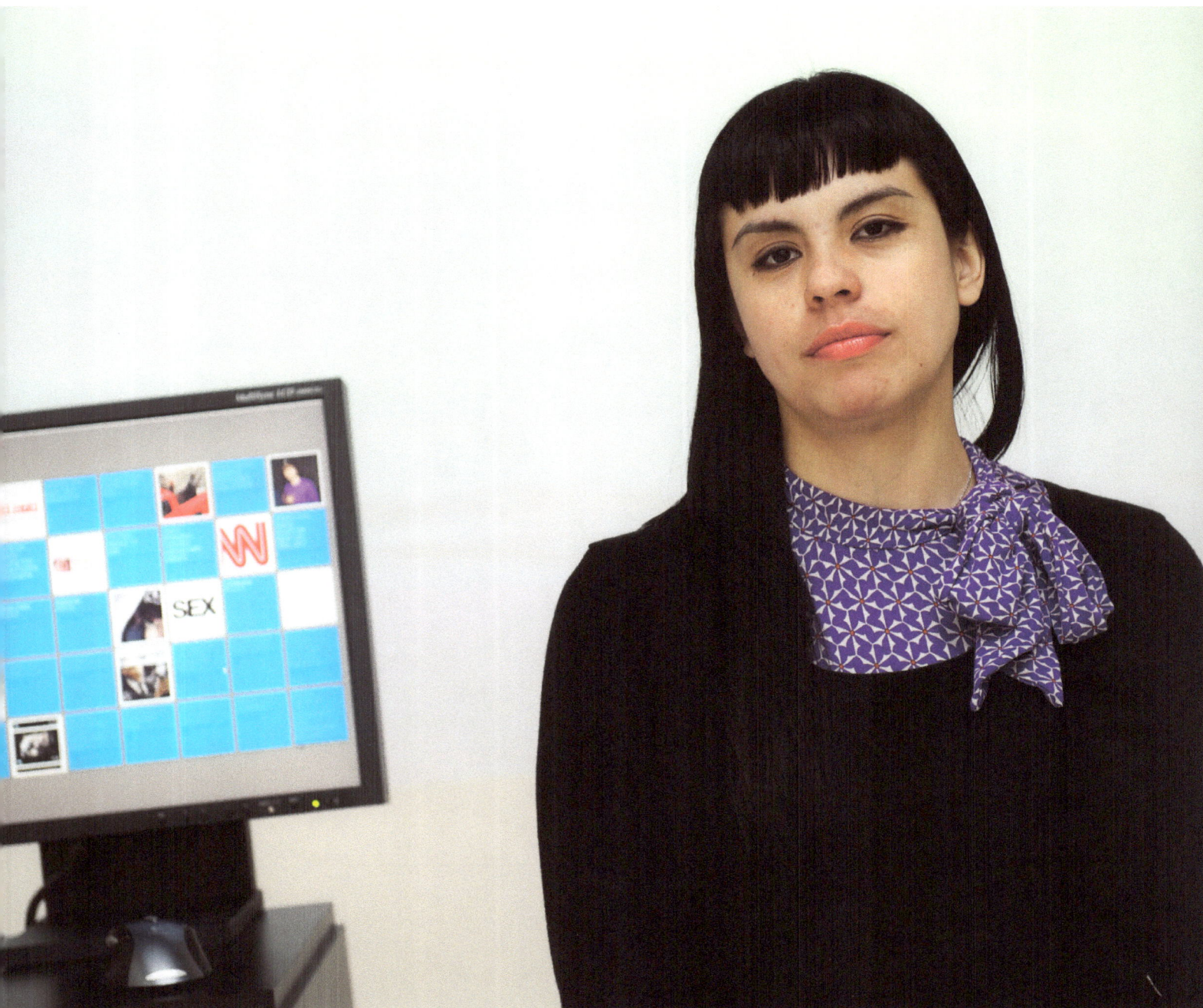

LAURA BALBOA

V. TIME DIVISA

BY/POR JOSÉ ANTONIO VEGA MACOTELA*

*Jose Antonio Vega Macotela lives and works in Mexico City. For more, see his bio on page 53 of this catalog.
José Antonio Vega Macotela vive y trabaja en la Ciudad de México.

To me, art stands as a resignifying and recontextualizing tool, which I understand to be a system of interventions, of images, concepts and/or situations. That is why I believe the pieces I make work on two different levels. On a concrete level, they work almost at the level of activism, as an impact on the daily lives of the participants; and on a metaphorical level, they can represent a model of possibilities stemming from the first level. The resulting collective action between the community and myself becomes the "metaphor".

Time Divisa is a project that explores the possibility of replacing money with time – a sharing system based on the exchange of time for different tasks. It consists of 365 individual exchanges with inmates at the Santa Martha Acatitla prison in Mexico City. On a specific, mutually agreed on day and time, we carry out the tasks simultaneously. Each of us does the task that the other requires, and the resulting documentation is the 'currency' being exchanged. On my part, the documentation of these tasks is done electronically – i.e., in audio or video – while the inmate's documentation is typically a drawing on paper or an object that he creates.

The time exchanges are classified according to what I ask the inmates to do. I consider the outcome of each exchange as a piece of work. I present these works as mine, since they are the result of our time exchange, and I choose not to present what I do for them because those videos and other such documentation I create represents the time that belongs to them. The 365 exchanges are classified in five categories:

Para mí, el arte se presenta como una herramienta de resignificación y recontextualización, que entiendo como un sistema de intervenciones, ya sea de imágenes, conceptos y / o situaciones. Es por eso que creo que las piezas hacen el trabajo en dos niveles diferentes. En un nivel concreto, trabajan casi al nivel de activismo, como un impacto en la vida cotidiana de los participantes, y en un nivel metafórico, pueden representar un modelo de posibilidades que se derivan desde el primer nivel. La acción resultante colectiva entre la comunidad y para mí se convierte en la "metáfora".

Time Divisa es un proyecto en proceso el cual a través de 365 intercambios de tiempo con internos del reclusorio de Santa Martha Acatitla explora la posibilidad de sustituir el dinero por el intercambio de acciones como sistema de intercambio de tiempo.

En un día y hora acordados de manera mutua, para que la acción sea simultánea, hacemos cada quien la acción que el otro le requiera, intercambiando como moneda el registro de nuestras acciones. Los registros hechos por mi parte son realizados en medios electrónicos como audio o video, mientras que los de los presos son hechos en dibujo o de manera objetual.

Los intercambios de tiempo van clasificados de acuerdo a lo que les pido a los presos, puesto que esto es lo que considero mi obra. Conceptualmente sólo puedo utilizar esto y no lo que hago por ellos, puesto que esto el tiempo que sólo a ellos les pertenece. Hay cinco segmentos en los que los 365 intercambios han sido clasificados:

a) Time as a corporal experience;
b) Time as a displacement/mapping;
c) Time as a caprice;
d) Time as creation of relationships; and
e) Time as the creation of systems of intervention in the prison.

In Calit2 at UC San Diego, we are exhibiting exchange #62 in the *Time Divisa* series, a ceramic piece reflecting the texture of a wall at the Santa Martha jail. In exchange for taking care of his car, my collaborator known as 'The Cat' walks the perimeter of the prison yard with his back to the wall, continuously recording the texture based on touch. I used the information to transfer the experience to pieces of ceramic tiles. So when a visitor to the gallery@calit2 feels the ceramic, he or she is effectively touching the prison wall through the intermediary observations of the inmate (now embedded in the 'tactile' ceramics).

1. El tiempo como vivencia corporal,
2. El tiempo como desplazamiento / creación de cartografías,
3. El capricho,
4. El tiempo como creación de sistemas de interrelación, y
5. El tiempo como creación de sistemas de intervención en prisión.

Dentro de Calit2 en UC San Diego, se exhibe el Intercambio #62 de la serie Time Divisa, cerámica realizada según la textura de una pared de la cárcel de Santa Marta. A cambio de probar su coche, mi colaborador 'El gato' recorre de espaldas la pared el perímetro de la cárcel, registrando la textura a través del tacto; utilizo aquella información para pasar la experiencia a una pieza táctil de cerámica. Por lo tanto, cuando el visitante de la galería@calit2 siente la cerámica, está efectivamente tocando el muro de la prisión a través de los intermediarios de las observaciones del preso (ahora integrada en el 'tacto' de cerámica).

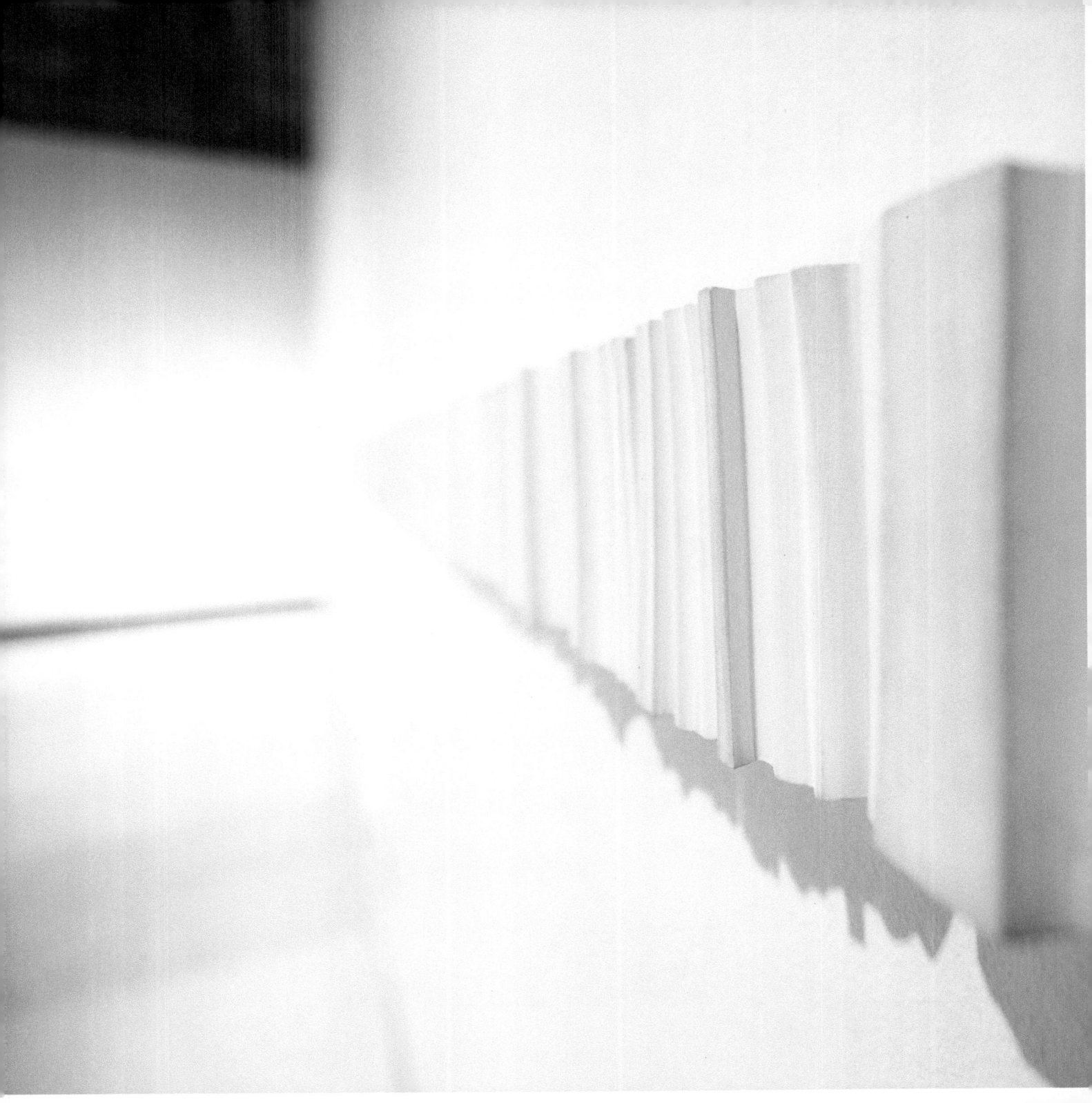

VI. BIOGRAPHIES / BIOGRAFÍAS

CURATOR

Karla Villegas is a curator and researcher in new media arts. She is the author of the .Doc web site on art and new media. Villegas has spoken at conferences at various universities including the Autonomous University of San Luis Potosi, the Autonomous of Morelos, the UAM Aazcapotzalco, the University of the Indigenous Americas, Ibero-American University and the National Autonomous University of Mexico, where she paid homage to the philosopher Enrique Dussel. Villegas also participated in international symposia, including Digital Graphics in Zacatecas, the International Symposium on Electronic Arts (ISEA) in Singapore, and the Festival Plasma in Lima, Peru. In 2007 Villegas curated the Sintesis Libre project during the second Festival Transitio_MX 02 Nomadic Frontiers. In 2008 she participated in the festival Par-a-Par at the Multimedia Center in Mexico City. She put together the FONCA Young Creators program for the 2008-09 season, and was the artistic director of the Transitio_Mx Festival in its third edition (2009), Autonomies of Disagreement. Villegas is currently pursuing postgraduate studies at the Autonomous University of Mexico's School of Philosophy and Letters and is a professor in the School of Painting, Sculpture and Printmaking "La Esmeralda" and in the UAM in Aztcapozalco. She is interested in the philosophy of liberation and is developing her work under the theme of "aesthetic intrusions in aesthetic behaviors." Her first independent work is underway in an partnership called T.W.A.I.N. Scope.

CURADORA

Karla Villegas es curadora e investigadora en artes electrónicas. Autora del sitio web .Doc, cuya temática se centra alrededor del arte y los nuevos medios. Ha impartido varias conferencias en universidades como la Autónoma de San Luis Potosí, la Autónoma de Morelos, la UAM Azcapotzalco, la Universidad de las Américas Puebla, la Universidad Iberoamericana y la Universidad Nacional Autónoma de México, donde rindió homenaje al Filósofo Enrique Dussel, así como también en Simposios Internacionales como el de Gráfica Digital realizado en Zacatecas, en el Simposio Internacional de Arte Electrónicas ISEA en Singapur, y en el Festival Plasma en Lima, Perú. En 2007 participó como curadora del proyecto Síntesis Libre, en la segunda edición del Festival Transitio_MX 02 *Fronteras Nómadas*. En 2008 participó en el festival Par-a Par, realizado en Centro Multimedia. Fue becaria del programa Jóvenes Creadores del FONCA, en la edición 2008-2009, y directora artística de la tercera edición del Festival Internacional de Artes Electrónicas y Video Transitio_mx, titulada *Autonomías del desacuerdo*. Actualmente cursa los estudios de posgrado en la Facultad de Filosofía y Letras de la Universidad Autónoma de México, además de fungir como profesora en la Escuela de Pintura, Escultura y Grabado "la Esmeralda" y en la Universidad Autónoma Metropolitana Unidad Aztcapozalco. Es una entusiasta de la filosofía de la liberación y desarrolla su trabajo bajo la línea curatorial *Intrusiones éticas en los comportamientos estéticos*. Funda su primer trabajo independiente en una asociación llamada T.W.A.I.N. Scope.

(LEFT TO RIGHT) JORDAN CRANDALL, KARLA VILLEGAS, LOURDES MORALES, JAVIER TOSCANO, LAURA BALBOA AND JOSÉ ANTONIO VEGA MACOTELA

(RIGHT COLUMN, TOP TO BOTTOM) JAVIER TOSCANO, LAURA BALBOA, JOSÉ ANTONIO VEGA MACOTELA

ARTISTS

Laura Balboa lives and works in Mexico City. The graphic designer and multidisciplinary artist has collaborated on various projects involving design, the arts, communication and new media. Balboa's art work includes: sampling, appropriation, moving images, live cinema, drawing, object, sculpture, sound art, installation, site specific, written language, semantics of programming, poetry, essays, analysis of technological and artistic practices, net- art, the Internet, virtual reality, error, experimentation, chaos, DIY-DIT, life hacking and open information flows. She taught courses in art and technology for kids at the Multimedia Center of Mexico's National Arts Center (2007-2010), and is currently collaborating on a fine arts project for mentally ill inmates with support from Public Programs-Collection Foundation Jumex. http://www.laurabalboa.com.

Lourdes Morales and **Javier Toscano** are members of Laboratorio 060, an interdisciplinary arts collective founded in 2003. Working out of Mexico City, the artists are engaged in approaching art practices as an alternative way of world-making. Their recent work has turned to the critical analysis of art as a social surplus product, where minute interstices can be widened for the creation of "otherness", the production of the future and the imagination of paths for the manufacture of politically creative encounters. In 2007 the collective won the First Prize of the Best Art Practices Award from the Italian government for the project Frontera. A sketch or the creation of a future society, which will be shown as a documentary film in 2012. For more on Laboratorio 060, visit www.lab060.org.

ARTISTAS

Laura Balboa vive y trabaja en la Ciudad de México. Diseñadora y artista multidisciplinaria, ha colaborado en distintas actividades relacionadas con el diseño, las artes, la comunicación y los nuevos medios. Su trabajo artístico incluye: sampleo, video, visuales en tiempo real, live cinema, dibujo, objeto, arte sonoro, instalación, intervenciones, proyectos para sitio específico, lenguaje escrito, análisis crítico de prácticas con nuevos medios, net art, poesía concreta, code poetry y open data. Ha impartido cursos de arte y tecnología para niños en el Centro Multimedia del Centro Nacional de las Artes (2007-2010) y actualmente colabora en un proyecto de artes plásticas para internos psiquiátricos en reclusión, apoyado por Programas Públicos de la Fundación Colección Júmex. http://www.laurabalboa.com.

Lourdes Morales y **Javier Toscano** son miembros del colectivo Laboratorio 060, un grupo interdisciplinario de arte contemporáneo en operación desde el 2003. Trabajando en y fuera de la Ciudad de México, el colectivo se acerca al arte buscando formas alternas de creación de mundos. Su trabajo reciente se avoca al análisis crítico del arte como producto social excedente, en el que ciertos intersticios pueden ampliarse para la creación de la "otredad", la producción de futuro y la imaginación de caminos en los que puedan configurarse encuentros políticamente creativos. En 2007 el colectivo ganó el primer lugar del premio *Best Art Practices* del gobierno italiano por su proyecto *Frontera: Esbozo para la creación de una sociedad del futuro*, que se mostrará como documental en

José Antonio Vega Macotela lives and works in Mexico City. He graduated from the National School of Fine Arts ENAP-UNAM in 2001, where he began his research on social art and public interventions. He has developed multidisciplinary projects and interventions in public spaces focused on the experience and speculation about time. Vega was the co-editor of the publication Multiple Media 2 (2008). His works have been exhibited in places such as the Laboratorio Arte Alameda, Mexico's Museum of Modern Art, the Museo Carrillo Gil, and the Leme Gallery in São Paulo, Brazil.

el transcurso de este año. Para más información visite www.lab060.org.

José Antonio Vega Macotela vive y trabaja en la Ciudad de México. Se graduó de la Escuela Nacional de Artes Plásticas ENAP-UNAM en 2001; ahí comenzó sus trabajos de investigación sobre arte público y social. En 2008 fue co-editor de la publicación *Multiple Media* 2 así como del segundo tomo del libro "Medios Múltiples". Ha desarrollado proyectos multidisciplinarios y de intervención en el espacio público enfocados a la vivencia y especulación del tiempo. Ha expuesto en el Laboratorio Arte Alameda, el Museo de Arte Moderno y el Museo Carillo Gil, así como en la Galeria Leme en São Paulo (Brasil).

PICTURED: LOURDES MORALES AT MICROPHONE

PROGRAMMERS

Pedro de J. Cervantes-Pintor was born in the Mexican city of Morelia in Michoacan state. He studied computer engineering at the Arturo Rosenblueth Foundation. Since 1998, Cervantes-Pintor has volunteered on a wide variety of projects in the Multimedia Center of the National Center of the Arts in Mexico City, which subsequently formed part of the work team in the Virtual Reality Laboratory, where Cervantes-Pintor focused on interactive systems and augmented reality. In 2005 he enrolled in the Master of Sciences and Engineering program of National Autonomous University of Mexico (UNAM), where he studied at the Institute of Applied Mathematics and Systems. During the development of his studies, Cervantes-Pintor did a research fellowship in the HITLab in Christchurch, New Zealand. Currently he is a researcher/developer in the private sector and pursues augmented-reality technologies.

Adidier Pérez Gómez is interested in electronics, computers and mathematics. He specializes in computer graphics applied to videogames. Pérez Gómez received his Master's degree in Computer Engineering from the National Autonomous University of Mexico. He has been a programmer at Bursatec, SeguriData Privada and Joju Games. Currently he is pursuing a study on the development of games.

Pedro de J. Cervantes-Pintor. Mexicano nacido en la ciudad de Morelia, Michoacán. Estudió Ingeniería en Computación en la Fundación Arturo Rosenblueth. Desde 1998 participó como voluntario en diversos proyectos del Centro Multimedia del Centro Nacional de las Artes en la Ciudad de México, para después formar parte del equipo de trabajo en el Laboratorio de Realidad Virtual, donde se enfocó a sistemas interactivos con Realidad Aumentada. En el 2005 ingresó a la Maestría en Ciencias e Ingeniería de la Universidad Nacional Autónoma de México (UNAM), impartida en el Instituto de Matemáticas Aplicadas y Sistemas (IIMAS). Durante el desarrollo de sus estudios, realizó una estancia de investigación en el laboratorio HITLab en Christchurch, Nueva Zelanda. Actualmente es un investigador/desarrollador del sector privado y un gran entusiasta de tecnologías relacionadas a la Realidad Aumentada.

Adidier Pérez Gómez es un entusiasta de la electrónica, las computadoras y las matemáticas. Su área de interés y especialización son las gráficas por computadora, aplicadas a videojuegos. Adidier Pérez es titulado por la Universidad Nacional Autónoma de México como Maestro en Ingeniería en Computación. Ha sido programador en Bursatec, SeguriData Privada y Joju Games. Actualmente se encuentra emprendiendo un estudio de desarrollo de juegos.

VII. ACKNOWLEDGMENTS / RECONOCIMIENTOS

BY/POR TRISH STONE*

* Trish Stone is an artist and Gallery Coordinator at the California Institute for Telecommunications and Information Technology.
Trish Stone es artista y Coordinadora de la Galería Calit2.

"Silent Zone: Ethical Intrusions in Aesthetic Behavior" brought the unique perspective of curator Karla Villegas to the gallery@calit2. For the exhibition, she chose three artists from Mexico City: José Antonio Vega Macotela, Laura Balboa, and Laboratorio 060, whose work focuses on amplifying the voices of those who are under-represented, through technologies as traditional as ceramics and as new as video projection. The gallery@calit2 is grateful for the contributions from both the curator and artists, who traveled all the way to La Jolla to install their work, and delivered thoughtful presentations to the community here at UCSD.

Gallery Co-Chairs Ricardo Dominguez, Lea Rudee, Jordan Crandall and Sheldon Brown directed the exhibition, Gallery Coordinator Trish Stone guided it to its materialization both online and in real space, and Project Support Coordinator Alice Dignazio arranged for its arrival and departure. Gallery Assistants Bobby Bray, Jennifer Delizo, Christina Eco, Cyrus Kiani, Tony Lu, Vanessa Neag, Andrew Wang, and Joey Ma assisted with installation and opened the gallery to visitors during the exhibition. The AV team, led by Hector Bracho, and including Mike Toillion, Sam Doshier and Stefanie Chow, helped install the artwork and run the equipment. The Calit2 Communications group, led by Doug Ramsey, edited this catalog with formatting and design by Scott Blair, photographs by John Hanacek, and interviews by Tiffany Fox. Special thanks go to Ramesh Rao, Calit2 Director at UC San Diego, whose vision and support make these exhibitions possible.

Deepest gratitude for additional support for "Silent Zone" goes to Conaculta, particularly Mtro. Roberto Vázquez and Mrs. Martha Carolina González Ríos and her collaborators; Fundación/Colección Jumex and all its team, and Centro Cultural Tijuana, particularly Arq. Armando García Orso for the support that he provided for the production of *Displaced Space*. Thanks to Héctor Chong, Alfredo Cortés, Ashley Villegas and the Go'l Enrique Estrada and family.

"Zonas de Silencio: Intrusiones éticas en el comportamiento estético" trajo la perspectiva singular de la curadora Karla Villegas a la galería de Calit2. Para la exhibición, se eligió a tres artistas de la Ciudad de México: José Antonio Vega Macotela, Laura Balboa y Laboratorio 060, cuya obra reside en la amplificación de las voces de grupos sociales sub-representados a través de tecnologías tan tradicionales como la cerámica y de otras tan actuales como la proyección audiovisual. La galería de Calit2 agradece las contribuciones tanto de los artistas como de la curadora, quienes viajaron hasta La Jolla para instalar su obra y despertar reflexiones profundas en la comunidad de UCSD.

Se agradece el apoyo de todos aquellos que participaron en este proyecto: los directores Ricardo Domínguez, Lea Rudee, Jordan Crandall y Sheldon Brown; la coordinadora de la galería, Trish Stone, encargada de materializar la exhibición tanto físicamente como en línea; la asistente de coordinación del proyecto, Alice Dignazio, quien organizó los tiempos de llegada y salida de la misma; los asistentes Bobby Bray, Jennifer Delizo, Christina Eco, Cyrus Kiani, Tony Lu, Vanessa Neag, Andrew Wang y Joey Ma, quienes auxiliaron en la instalación y apertura de la exhibición al público; y el grupo de comunicación, dirigido por Doug Ramsey, que se encargó de la edición del presente catálogo, con formato y diseño realizados por Cristian Horta, fotografías por John Hanacek y entrevistas a cargo de Tiffany Fox. Se agradece de manera especial a Ramesh Rao, Director de Calit2, UC San Diego, cuyo apoyo y visión hicieron posible la ejecución de esta exhibición, a la Fundación Júmex, el Consejo Nacional para la Cultura y las Artes (CONACULTA) y el Centro Cultural Tijuana.

Se agradece también a Roberto Vásquez, Martha Carolina González Ríos y sus colaboradores; a la Fundación/Colección Júmex y al Centro Cultural Tijuana, en particular, al Arq. Armando García Orso y su apoyo para la producción del Espacio desplazado. Gracias también a Héctor Chong, Alfredo Cortés, Ashley Villegas y a la familia Enrique Estrada.

gallery@calit2 reflects the nexus of innovation implicit in Calit2's vision, and aims to advance our understanding and appreciation of the dynamic interplay among art, science and technology.

First Floor
Atkinson Hall
9500 Gilman Drive
University of California, San Diego
La Jolla, CA 92093

http://gallery.calit2.net

www.ingramcontent.com/pod-product-compliance
Lightning Source LLC
Chambersburg PA
CBHW051050180526
45172CB00002B/580